야외에서 더욱 유용한

수채화 기법

1쪽, 휴일의 빈 집(No One Home for the Holidays)
2쪽, 시애틀 미술관의 밤(Seattle Art Museum at Night)
6쪽, 영국 마을의 반영(反影)(English Village Reflections)

야외에서 더욱 유용한

수채화 기법

초판인쇄	2020년 11월 05일
초판발행	2020년 11월 12일
저　　자	Ron Stocke
역　　자	고은희, 최석환
펴 낸 이	김성배
펴 낸 곳	도서출판 씨아이알
책임편집	박영지
디 자 인	안예슬, 김민영
제작책임	김문갑
등록번호	제2-3285호
등 록 일	2001년 3월 19일
주　　소	(04626) 서울특별시 중구 필동로8길 43(예장동 1-151)
전화번호	02-2275-8603(대표)
팩스번호	02-2265-9394
홈페이지	www.circom.co.kr
I S B N	979-1111-5610-896-2 (03650)
정　　가	18,000원

차례_Contents

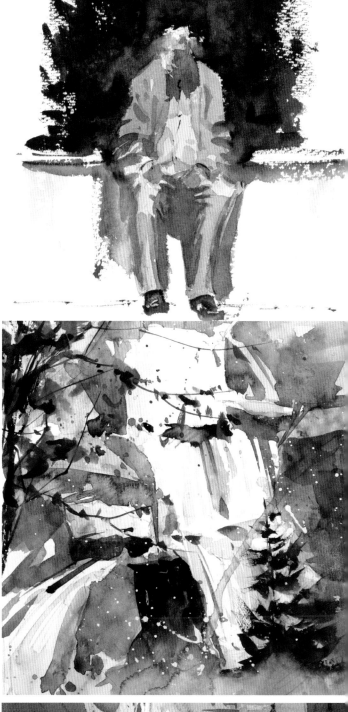

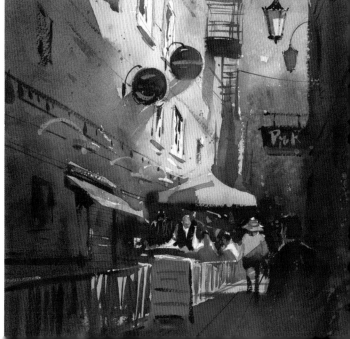

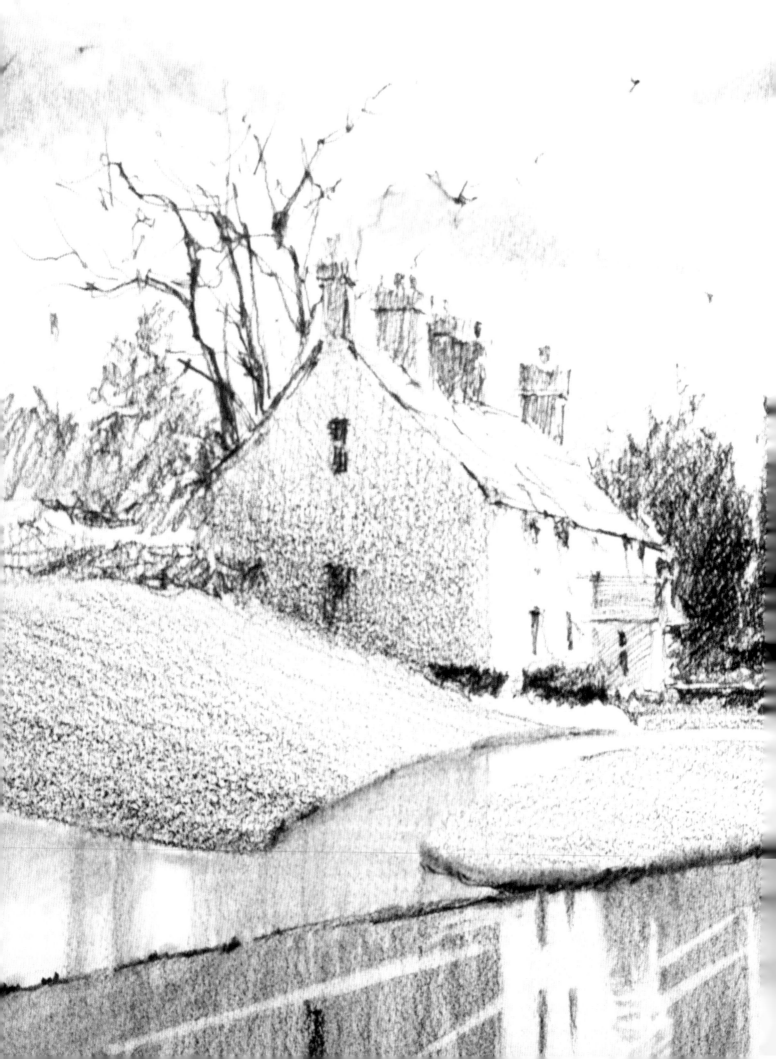

소묘 철학

그리고 싶은 대로 다 그린 후, 필요한 부분만 채색한다.

소묘(혹은 스케치)는 그림의 기초라 할 수 있다. 입체 형상의 사물을 관찰한 후, 이를 모양, 명암, 원근법을 사용해서 2차원 평면에 시각적으로 재현하는 것이다. 소묘가 잘못되면 그림이 처음부터 어긋나게 되므로, 이 책을 통해서 가장 중점적으로 연습해야 하는 부분이다. 이 책은 거의 모든 설명에서 소묘를 언급하고 있다. "잘못된 소묘를 채색으로 감출 수 없다"라는 말도 있다.

이 절에서는 소묘를, 붓을 종이에 대기 전에 넘어야 하는 장애물이 아니라, 그림의 일부로 인식하는 데 도움이 되는 몇 가지 내용을 설명한다.

내가 배운 한 가지 중요한 사실은 '그림을 배우려면, 소묘를 배워야 한다'는 것이다. 내가 좋아하는 작가들, 그리고 이 현명한 조언을 나에게 전해준 작가들이 하던 방식을 나도 따른다.

내가 항상 노력하고 있는 것 중 하나가 소묘다. 따라서 스케치북을 가장 소중하게 여긴다. 스케치북 작업은 나중에 그림을 완성하는 데 많은 도움이 된다. 요즘처럼 바쁜 일상에서는 시간을 내서 그림을 완성하기가 쉽지 않다. 스케치북을 펼치고 간단한 스케치를 하거나 명암에 대해서 연구하는 것이 더 쉽다. 소묘를 할 때는 여러 소재를 대상으로 다양한 스타일로 그려보는데, 재료도 여러 가지를 사용해본다. 기본적인 원근법을 공부하고, 스케치에서 형태를 제대로 재현하기 위해서 소재를 관찰하는 방법을 공부한다. 이렇게 해서 직접 그은 선은 본인의 것이므로 다른 사람이 복제할 수 없으며, 기초가 튼튼한 상태에서 그린 것이라면 다른 사람이 도전하기도 어렵다. 따라서 어느새 가장 좋아하는 오락이 될 것이다. 본인의 능력을 개발하고, 동시에 예술적인 독창성도 개발할 수 있다. 이것이 스스로가 창조적이어야 하는 가장 합리적인 이유다. 자신만의 그림을 그릴 수 있도록 자신에게 권한을 부여해야 한다. 나는 그림을 그리기 위해서 이젤에 다가설 때마다 이런 영감을 받는다.

마드리드 분수(Madrid Fountain)

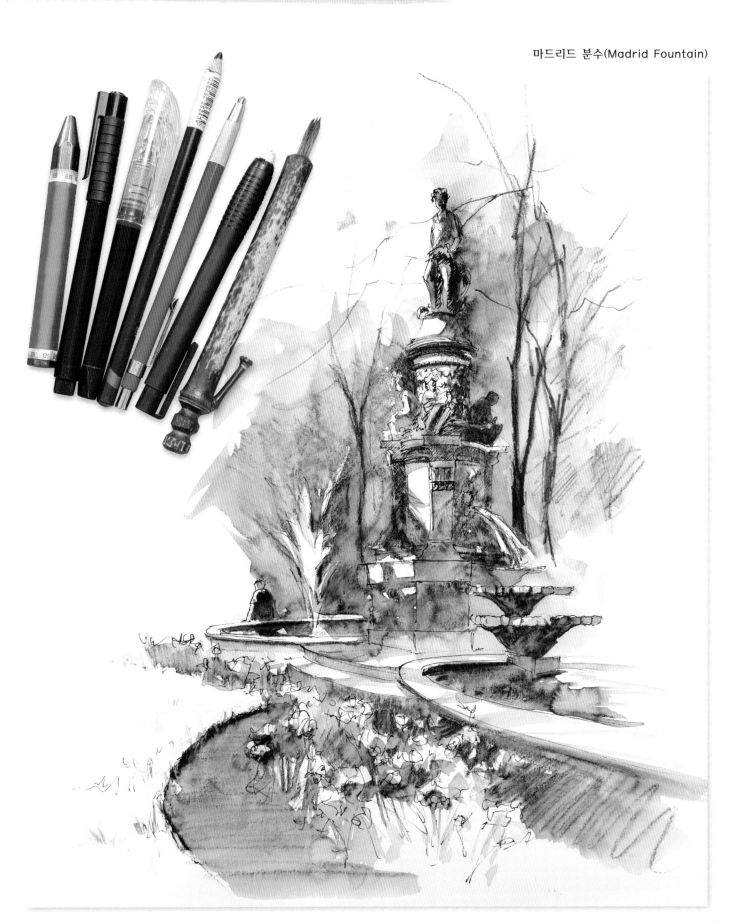

소묘 스타일

크로스해칭(crosshatching), 점묘 기법(pointillism), 스크리블(scribbles) 등 다양한 소묘 기법에 대한 연습이 필요하다. 내가 가장 좋아하는 기법은 수정 선묘(modified contour drawing)다. 나는 이것을 '컨트롤드 스크리블(controlled scribble)'이라 부른다. 선묘(contour drawing)는 지면에서 연필을 떼지 않고 하나의 선으로 이어서 그리는 기법이다. 이것은 가장자리를 부드럽고 느슨하게 처리하면서 형태를 연결시키기에 아주 좋은 기법이다. 대부분의 경우 나의 첫 번째 관심사는 형태를 서로 연결시키는 것이다. 여러분도 선묘를 통해서 이 작업을 쉽게 수행할 수 있다. 약간만 연습하면 된다.

처음에는 원같이 단순한 도형을 그린다. 지면에서 연필을 떼지 않고 계속 그려나간다. 옆으로 옮겨가면서 정사각형을 이어서 그리는데, 처음부터 끝까지 연필을 지면에서 떼지 않는다. 이것이 컨트롤드 스크리블이다.

지금 두 도형을 연필선으로 이어 그리지만, 그보다 더 중요한 것은 마음속에서 두 도형을 연결시켰다는 것이다. 따라서 채색 단계에서도, 붓질, 워시(wash, 평칠) 혹은 여러 방법으로, 두 형태를 망설이지 않고 연결시킬 수 있다. 수채화에서는 형태를 연결시키는 것이 매우 중요한데, 그 이유는 다른 매체와 달리 수채화는 작업에 얽매이다 보면 의도치 않게 선명한 경계선이 생기기 때문이다. 이것을 긴장감이라 부른다. 대부분의 화가는 형태를 분리해서 그리는 경향이 있지만, 수채화에서는 이것이 죽음의 입맞춤이 될 수 있다. 스케치에서 형태를 연결하는 것은 채색을 위해서 길을 열어두는 것과 같다.

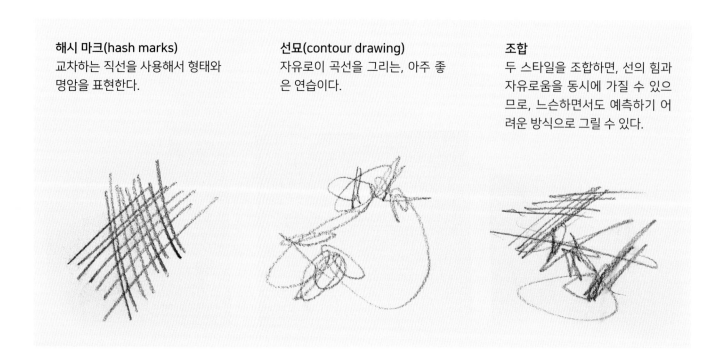

해시 마크(hash marks)
교차하는 직선을 사용해서 형태와 명암을 표현한다.

선묘(contour drawing)
자유로이 곡선을 그리는, 아주 좋은 연습이다.

조합
두 스타일을 조합하면, 선의 힘과 자유로움을 동시에 가질 수 있으므로, 느슨하면서도 예측하기 어려운 방식으로 그릴 수 있다.

워싱턴 스퀘어 공원(Washington Square Park, NYC)

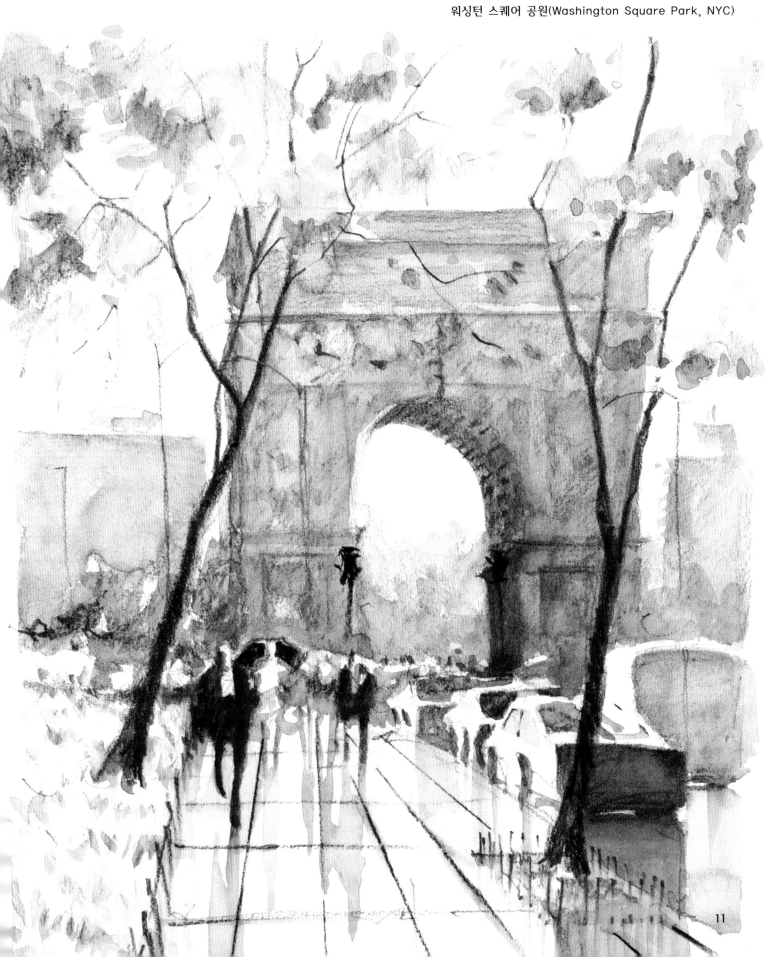

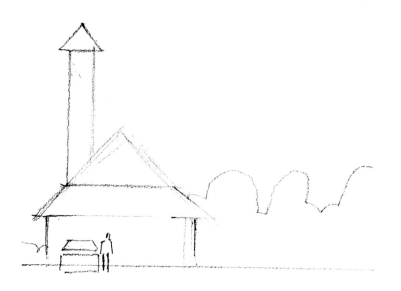

야외에서

야외에서는 대부분 스케치만 하고 소묘로 완성하지는 않는다. 그러나 작업실에 돌아와서는 스케치를 다듬고 필요 이상으로 세부적인 것을 그려 넣기 시작한다. 이런 일을 하지 않아야 한다! 빠르게 그린 제스처 드로잉에서 나타나는 선은 특별한 에너지를 지니고 있는데, 이것이 작품에 도움이 되고, 각자의 예술적 개성이 된다.

예시를 통해서 의미를 살펴보자. 같은 구성으로 그림 두 장을 그렸다. 왼쪽은 개별 물체를 하나씩 잘라 붙이듯이 그린 것이다. 다음 쪽에서는 동일한 형태를 연속된 선을 사용해서 그렸는데, 주저하지 않고 각 형태를 표현했으며, 또한 시간을 들여 특정 형태를 다듬지도 않았다. 이 선을 기준으로 채색하면, 느슨하면서도 직관적인 구성을 얻을 수 있다.

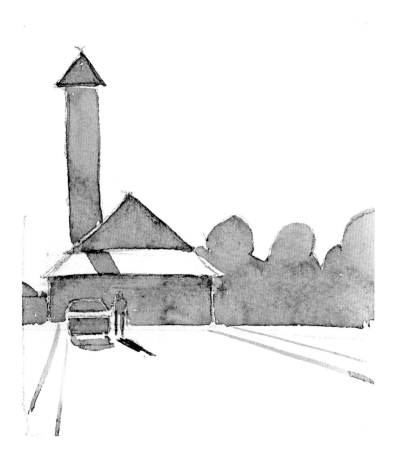

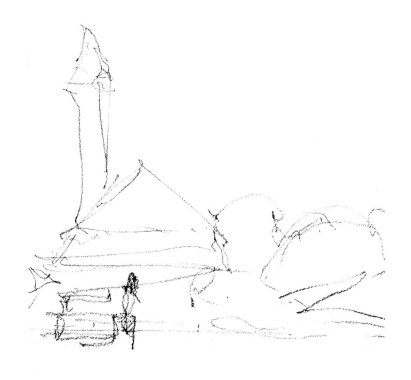

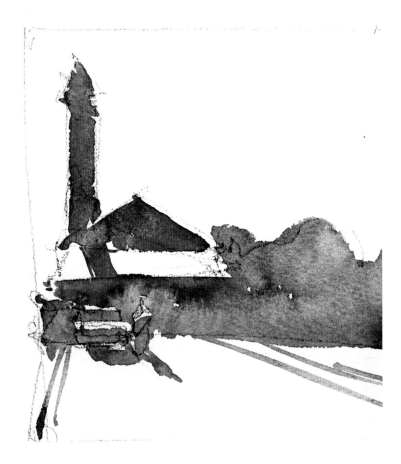

느슨하고 자유로운 표현

스케치에서 선은 전부 다르게 생겼다. 소재를 보면서, 어떻게 하면 가능한 한 적은 수의 붓 터치로 대상을 표현할 수 있는지 생각한다. 스케치할 때도 같은 생각으로 한다. 대상 내부의 상세가 아니라 외곽선에 더 집중한다. 스케치하면서, 가능한 한 적은 수의 선과 형태로 대상을 표현할 수 있도록 해야 한다.

스케치하면서 여러 가지를 정하게 되는데, 그중 하나는 그림에서 풍기는 느낌을 정하는 것이다. 하나의 선으로 모양을 연속적으로 연결하면 부정적인 긴장감이 사라지기 때문에, 채색은 더 쉽고, 그림은 더 참신하다. 이것이 느슨하고 자유로운 표현의 시작이고, 또한 재미있는 수채화를 그리는 출발점이다.

소재의 단순화

야외에 나가서 그릴 때, 도구 셋업을 마치면 그릴 준비가 된 것이다. 대상을 관찰한 후, 구성을 스케치하고, 소묘 작업을 끝낸다. 채색을 시작하기도 전에, 앞에 주차되어 있거나 구성에서 두드러지게 배치되어 있던 자동차가 훌쩍 떠나버리는 일이 종종 생긴다. 그러나 자동차의 모양을 단순하게 그리면, 아무 때나 원하는 위치에 다시 그려 넣을 수 있으므로 별문제가 되지 않는다.

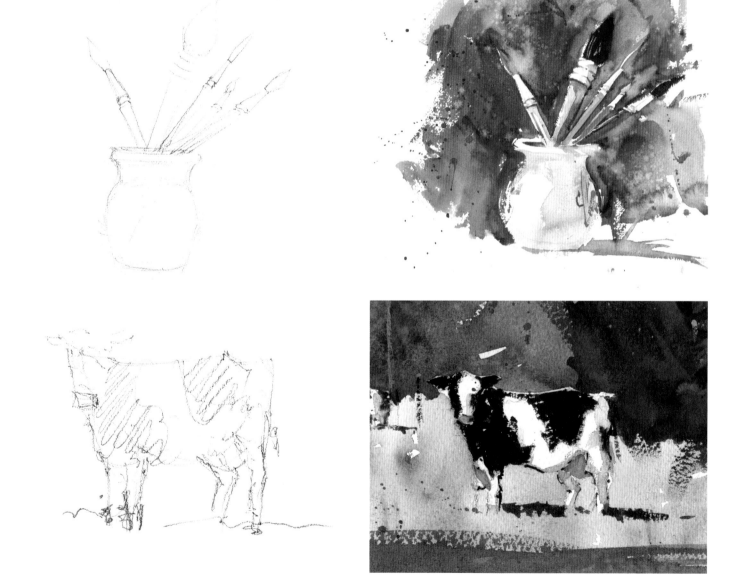

대상을 스케치하는 방법을 볼 수 있는 두 가지 예다. 불필요한 세부 사항을 생략하면, 더 재미있고, 자유로우면서도 자연스러운 느낌이 난다.

대상을 분해해서 형태를 가능한 한 적은 수로 단순화시키면 야외 스케치 시간을 절약할 수 있다. 또한 한 번만 보여주면 된다는 것도 기억하기 바란다. 예를 들어, 사람들이 보트 3개가 있다고 믿는다면, 그중 하나만 정확하게 묘사하고, 나머지는 자유로이 표현하면 된다. 이렇게 하면 그림의 스타일도 자유스러워지고, 아울러 자신만의 개성을 불어넣을 수 있다.

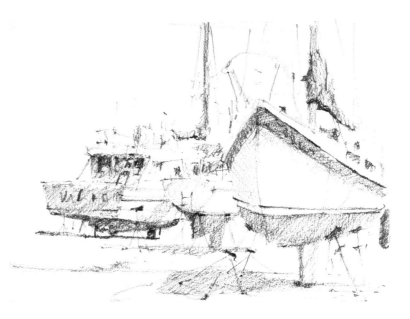

드라이 독(Dry Dock)

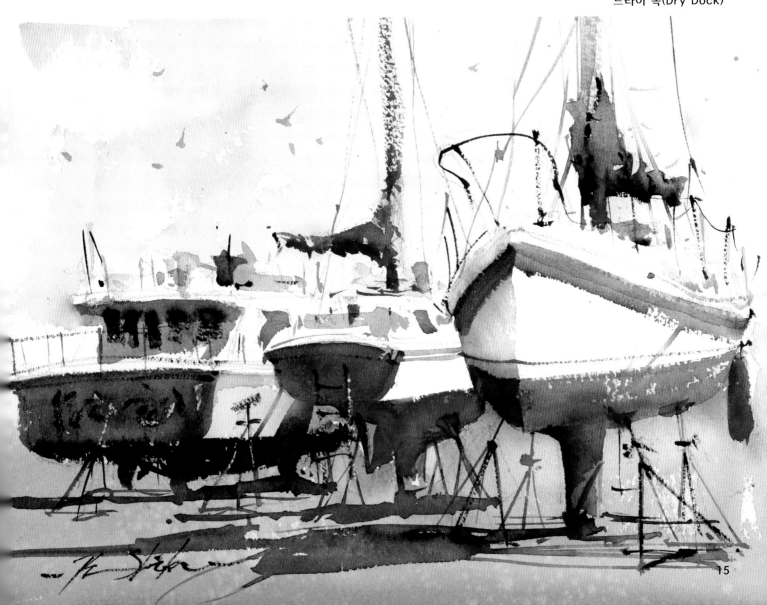

원근법과 건물

원근법이 처음에는 어려울지 모르지만, 기본적인 원리를 이해하면 소묘 및 수채화가 실제에 더 가깝게 표현된다. 원근법을 이해하기 위해서는 지평선부터 시작해야 한다. 그러나 소묘 단계에서 완성 단계의 수채화로 넘어가면서, 지평선과 관련된 역설적인 부분도 받아들여야 한다(62쪽의 '지평선 파괴'를 참고). 지평선은 단순히 하늘과 지면을 나누는 선이 아니라, 모든 것을 물리적으로 또한 시각적으로 서로 연결시키는 기준이 된다. 따라서 스케치를 시작하면서 제일 먼저 지평선부터 정한다.

온전히 화가 본인이 선택할 수 있는 주된 요소가 하나 있다. 그것은 지평선의 위치 및 경사다. 이것이 그림을 보는 사람의 시선 위치를 결정한다. 이것을 이용해서 작품에 드라마와 흥미를 불어넣을 수 있으므로, 여러 방향으로 시도해보는 것이 좋다. 스케치를 시작할 때, 제일 먼저 지평선부터 설정해야 한다.

단순한 원근법 규칙은 보이는 대로 그리는 것이다. 지평선을 정하고 소실점(VPs: Vanishing Points)만 찾으면, 작업의 많은 부분이 이미 끝난 것이다. 소실점은 지평선에서 모든 선이 수렴하는 점이다. 대상과 소실점을 선으로 연결하기만 하면 된다. 창문, 문짝, 지붕선 등의 방향을 정하는 것부터 시작하기 때문에, 대상에서 시작하여 소실점 방향으로 선을 연결하는 것이 더 자연스러워 보인다. 그러나 일단 익숙해지면 모든 과정이 자연스러워지므로 너무 신경 쓸 필요는 없다.

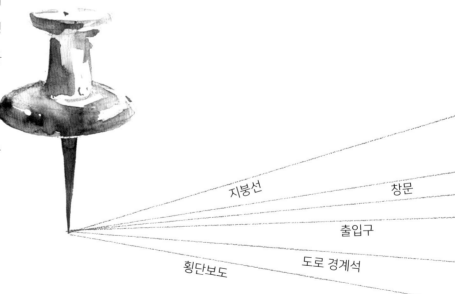

건물 자체 혹은 구조물 내의 평행한 가로방향 선에 원근법에 적용한다고 하자. 제일 먼저 소실점을 정한다. 여기 예제는 1점 투시(single-point perspective)다. 건물의 한쪽 면을 관찰해보자(그림에서 정면 혹은 왼측면). 소실점을 하나의 커다란 핀, 그리고 투시선은 전부 그 핀에 연결된 실이라 생각한다.

지평선을 정한 다음, 통상 하늘과 건물 사이에는 명암 변화가 크기 때문에, 지붕선부터 시작하는 게 좋다. 명암 변화는 대립되는 두 물체 사이의 밝고 어둠의 차이를 일컫는다. 지

붕선을 정하면, 전체 구성에서 각 대상을 배치하는 게 용이하다. 연필이나 붓대로, 지붕 위쪽 가장자리와 지평선을 연결하는 투시선을 가늠해본다. 지평선과 만나는 점이 소실점이다. 이 선이 지붕선의 경사가 된다. 이 소실점을 사용해서, 창문, 문짝 등 상세한 건축 요소의 기울기를 정하지만, 그것이 끝은 아니다. 소실점은 지평선 위아래에 있는 선을 정한다. 도로 경계석, 횡단보도, 그리고 자동차까지도 소실점의 영향을 받는다.

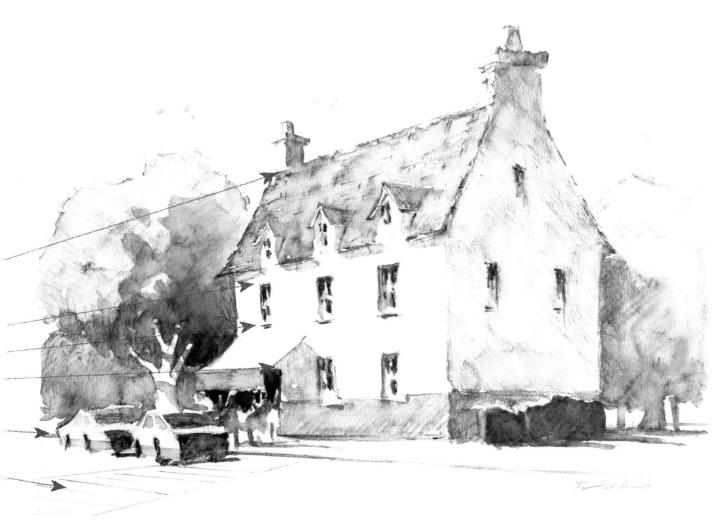

원근법 개요

실제 소묘나 수채화에서는 소실점이 한 개 이상이다. 건물, 정육면체, 상자의 한쪽 면은 하나의 소실점을 가진다고 말할 수 있다. 예외는 건물을 정면에서 바라볼 때다. 아래 그림에서 보듯이, 파란 화살표는 1점 투시가 되지 않는다.

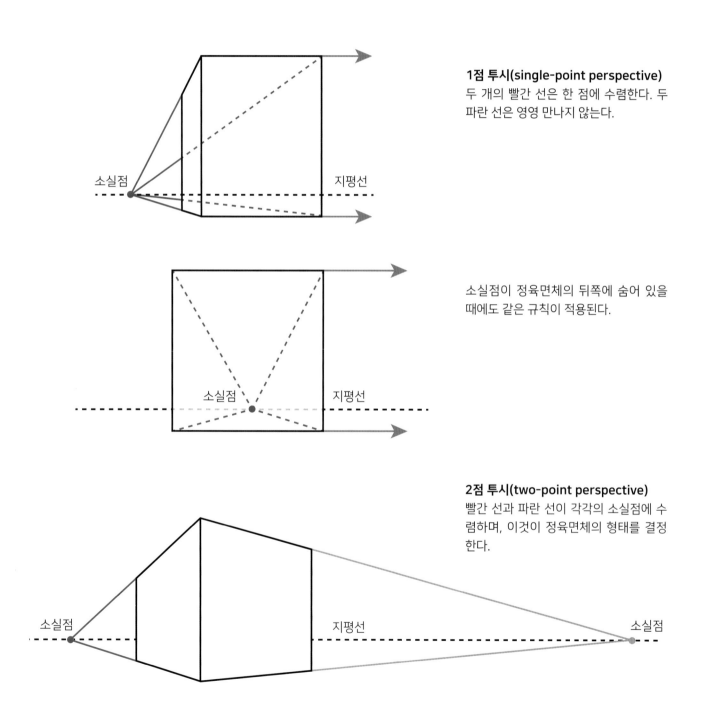

1점 투시(single-point perspective)
두 개의 빨간 선은 한 점에 수렴한다. 두 파란 선은 영영 만나지 않는다.

소실점이 정육면체의 뒤쪽에 숨어 있을 때에도 같은 규칙이 적용된다.

2점 투시(two-point perspective)
빨간 선과 파란 선이 각각의 소실점에 수렴하며, 이것이 정육면체의 형태를 결정한다.

실제 야외에서의 소실점

이 그림에서도 주된 선들이 하나의 점으로 수렴하는 것을 볼 수 있다. 그러나 이것은 잘 정렬된 인공 구조물에 한하며, 독창적인 건축물(예를 들어, Frank Gehry의 작품)이나 건물이 오래되서 침하가 일어난 경우에는 맞지 않다. 따라서 이것을 원론적으로 이해해야 하며, 그렇지 않으면 더 큰 문제가 생길 수 있다.

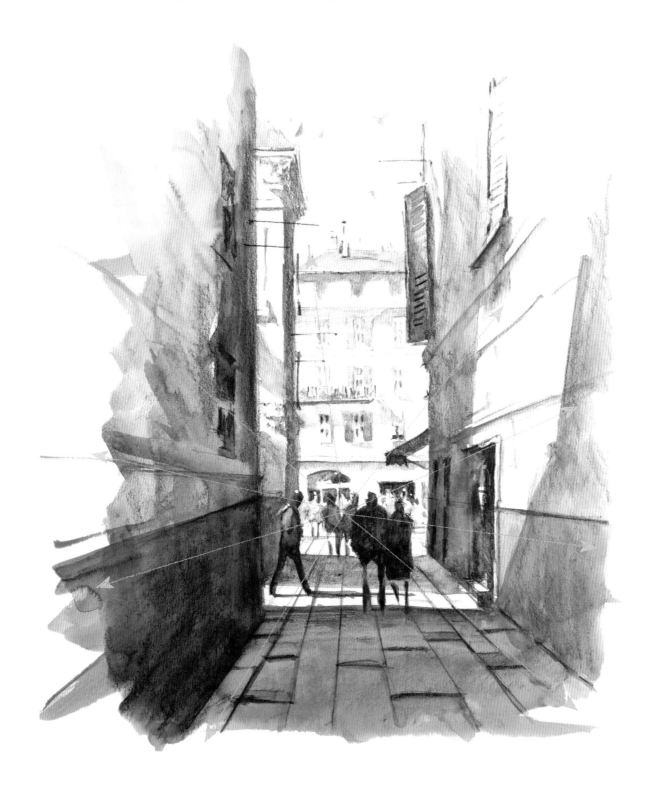

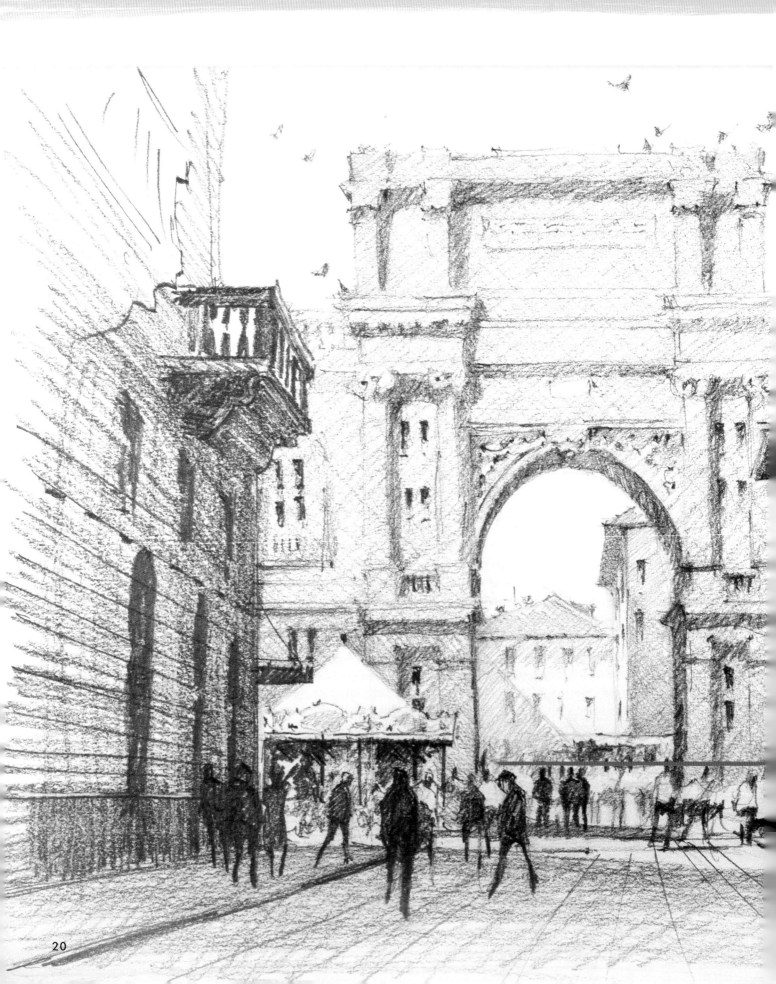

이 스케치는 이탈리아 피렌체에 있는 광장인데, 평소 매우 붐비는 곳이다. 맨 왼쪽 구석에 카니발이 펼쳐지고 있는데, 그 옆에 보이는 아치의 웅장함을 표현하고 싶었다. 여기서 보듯이 원근과 명암 표현을 동시에 적용하면, 보는 사람의 시선을 그림의 초점으로 이끌 수 있다.

일반적으로 시선을 그림의 초점으로 이끄는 제일 좋은 방법은 가장 어두운 부분과 가장 밝은 부분을 인접하게 배치함으로써 매우 높은 대비를 발생시키는 것이다. 그러한 목적으로 여기서는 어두운색의 군중과 그늘 그리고 회전목마의 지붕에 비친 삼각형 모양의 밝은 햇빛을 사용하였다.

공화국 광장, 피렌체
(Piazza della Repubblica, Florence)

21

비율

주변 물체와 비교해서 물체의 상대적인 크기를 정하는 것이 중요하다. 그림에서 크기를 제대로 표현하기 위해서 알아두어야 할 것이 있다.

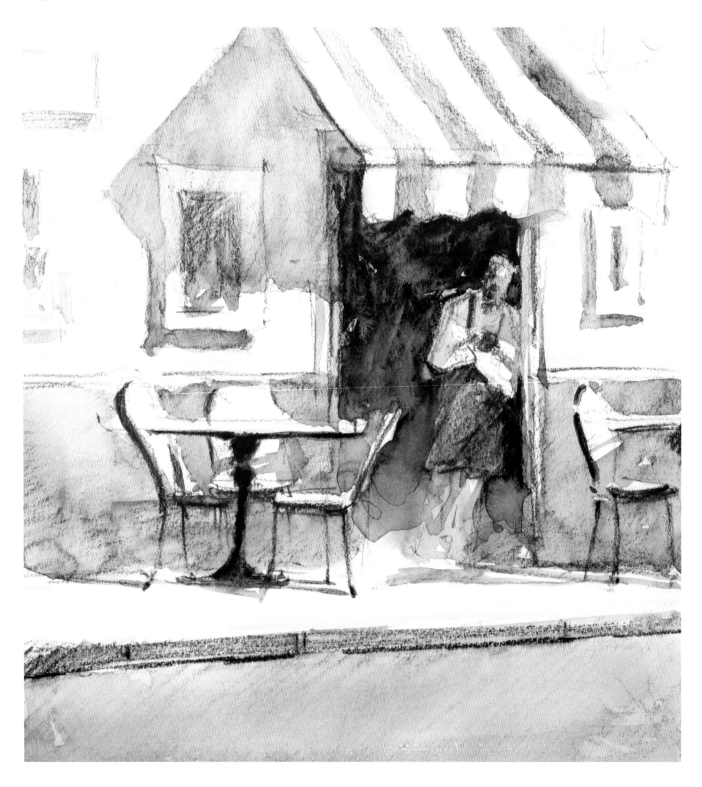

남성의 평균 키는 약 175cm, 여성의 평균 키는 약 163cm, 그리고 자동차의 평균적인 높이는 150cm 정도다. 그러나 이 수치들은 야외에서는 실제로 별 도움이 안 된다. 따라서 그림에서 물체의 크기가 제대로 표현될 수 있도록, 크기를 가늠할 수 있는 다른 방법을 찾아봐야 한다. 예를 들면, 평균적인 차의 높이는 성인 남성의 겨드랑이 위치보다 낮다. 카페 의자의 좌판 높이는 무릎 높이 정도고, 탁자의 윗면은 서 있는 사람의 허벅지 중간까지 온다. 앉아 있다면 가슴뼈 바로 아래까지 온다. 문짝의 높이는 220cm 정도지만, 창문은 폭과 높이가 다양하다. 크기와 관련된 문제를 피하려면, 그림에서 물체의 상대적인 크기를 가늠할 수 있는 갖가지 방법을 찾아보는 것이 좋다.

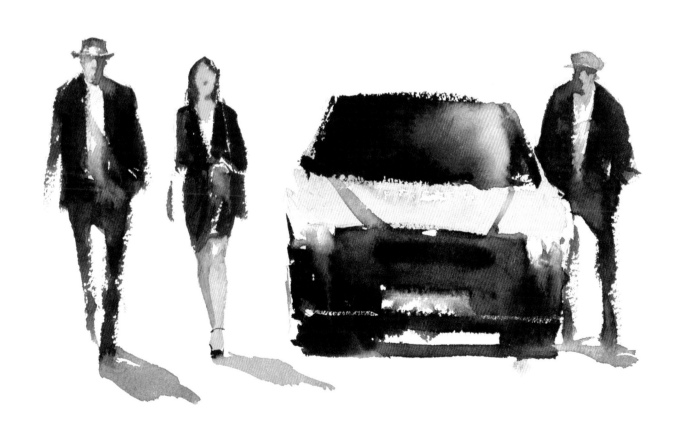

처음에 대상을 종이에 스케치할 때는 주변 물체와 비교함으로써 상대적인 크기를 가늠하는 법을 알고 있어야 한다. 연필을 사용하는 것이 간편하다. 연필을 인물, 자동차, 카페, 우산 등과 연계시켜서 크기를 판단한다.

팔을 완전히 편 상태로 연필을 잡는다. 연필의 지우개 부분에서 시작하여 내려가면서 각 물체의 윗부분에 해당하는 위치에 손톱으로 자국을 표시한다. 이후 쉽게 종이에 크기를 옮겨 표시할 수 있다.

일반적인 규칙을 이해하고 있으면 이 과정을 훨씬 빠르게 수행할 수 있다. 예를 들어, 자전거를 타고 있는 사람과 자전거 옆에 서 있는 사람의 키가 거의 같다는 것을 알고 있으면, 크기를 정확하게 정하는 데 도움이 된다.

하찮게 여겨질 수 있는 이런 것들이 비율에 맞춰 그리는 데 큰 도움이 된다. 경험이 쌓이면 점점 익숙해진다.

시장의 카페, 니스, 프랑스(Market Café, Nice, France)

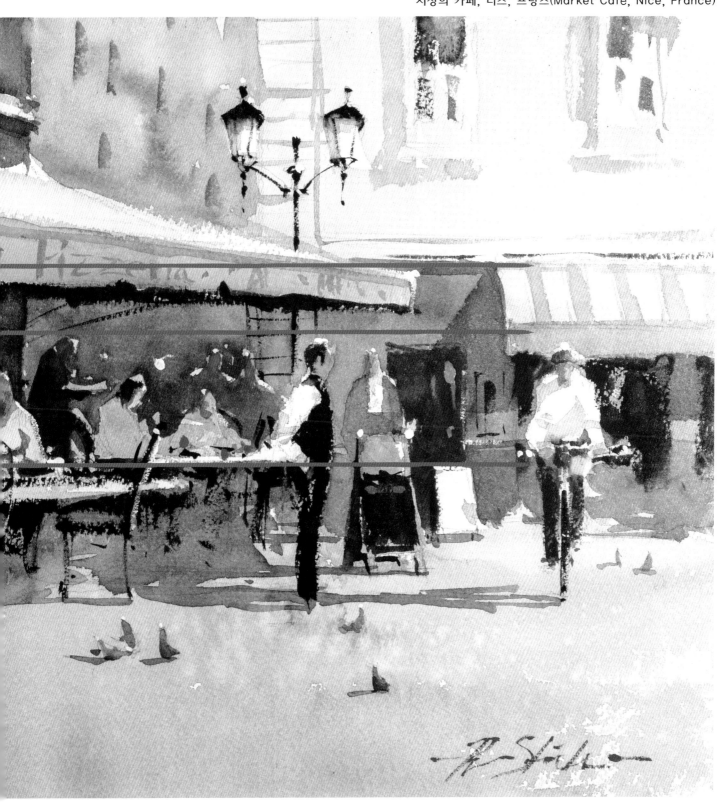

자동차

자동차가 보이지 않는 일상생활은 생각하기 어렵다. 아마 매일 수백 번은 자동차를 볼 것이다. 자동차의 수가 사람의 수보다 2배 이상 많을 때도 있다. 주차장, 스포츠 행사, 고속도로 등이 그렇다. 사람보다 자동차를 그리기가 훨씬 쉽다.

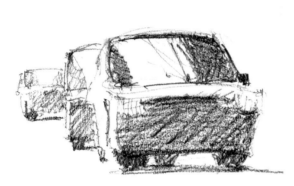

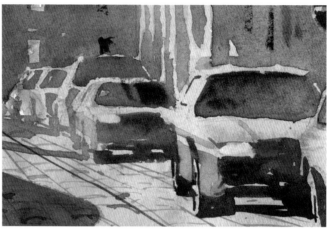

기본 스케치
도로변에 주차된 자동차에 대한 기본 스케치다. 자세히 보면 여러 자동차 중 한 대만 제대로 묘사했다. 이 부분만 제대로 묘사하면 나머지는 눈이 알아서 이해하고 채워준다.

분위기
줄지어 달리는 자동차는 형태를 통해서 분위기를 만들어낼 수 있는 아주 좋은 예다.

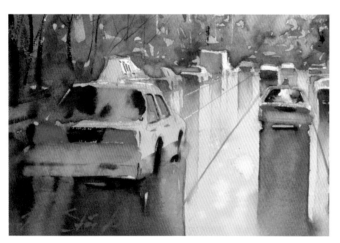

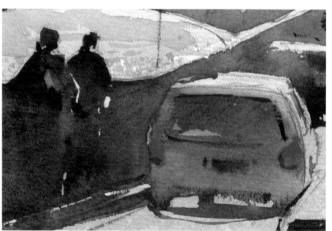

반영이 있는 자동차
이 그림에서는 반사면을 표현하는 방법을 제대로 볼 수 있다. 아울러 그림자 및 반영(反影)이 물체를 바닥에 붙이는 역할을 한다.

비율을 정하는 데 이용
그림에서 물체의 상대적인 크기에 주의를 기울인다. 여기서는 자동차 옆에 있는 사람의 키에 주목한다.

나는 공간을 메꾸고, 분위기를 창출하고, 또한 긴장감을 없애기 위해서 자동차를 구성에 사용한다. 여기에 있는 그림은 자동차만 분리해서 볼 수 있도록, 원본에서 자동차만 잘라낸 것이다.

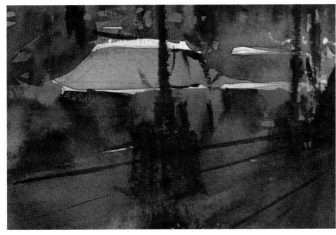

그늘 속에 있는 자동차
단순한 로스트앤파운드(lost-and-found edge) 기법(역자 주: 경계선을 뚜렷하게 드러내든지 아니면 희미하게 없애든지 구분하여 그리는 기법)만 적용해도 그림은 이해가 된다.

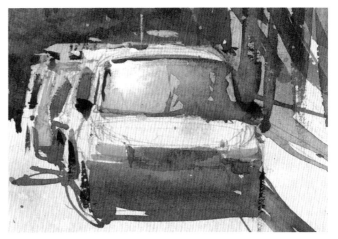

햇빛을 받는 자동차
위를 밝게 하고, 바닥을 어둡게 하는 것이 분위기와 빛을 강조하는 데 좀 더 효과적이다.

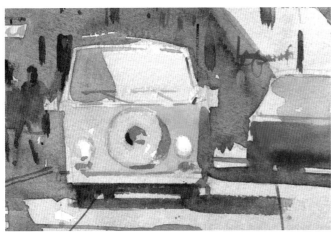

그늘에서 나오는 자동차
자동차의 일부만 표현하는 방법도 자동차를 주변과 연결하는 데 효과적이다.

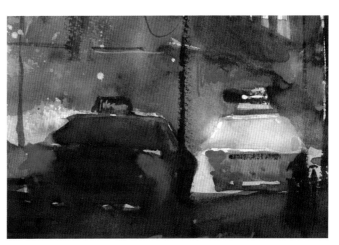

하나만 그늘에
크고 어두운 물체를 밝게 빛나는 작은 형태 가까이 두면 재미있는 긴장감이 조성된다.

인물 묘사

스케치하고 채색하는 대상 중에서 가장 어려운 것이 인물이다. 사람이 계속 같은 자리에 앉아 있지 않은 한 전체 형태를 잡아낼 수 있는 시간이 부족하다. 눈에 보이는 것을 중심으로 빠르게 그릴 수 있도록 연습해야 한다. 예를 들면 사람이 움직일 때 다리의 위치 같은 것이다. 다른 대상과 마찬가지로 인물도 형태의 연속이라는 것을 기억한다.

모델(life-drawing) 수업은 인물을 좀 더 잘 이해하는 기회가 되므로 그만한 가치가 있다. 여기서는 인물을 야외에서 그릴 때, 그림에 맞게 적절하게 그리는 데 도움이 되는 몇 가지 기본 규칙을 설명한다.

한쪽 어깨가 올라가면, 반대편은 허리가 올라간다.

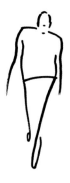

빠르게 걸을 때는 팔도 연동되는 형태여야 한다.

한쪽 다리에 몸무게가 쏠릴 때는 균형을 잃지 않도록 해야 한다. 지면에 닿는 다리가 머리와 동일 선상에 있어야 한다.

달릴 때는 팔과 다리가 몸통에서 떨어져야 운동감이 생긴다.

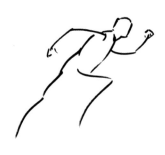

사람이 발걸음을 내디디면, 앞쪽 다리는 쭉 펴지고 뒤쪽 다리는 무릎 아래가 굽혀진다.

앉아 있을 때는 중력의 효과를 고려한다. 사람들은 자세를 계속 바꾼다. 따라서 머리를 어깨 쪽으로 떨어뜨리고 다리를 줄여서 표현한다.

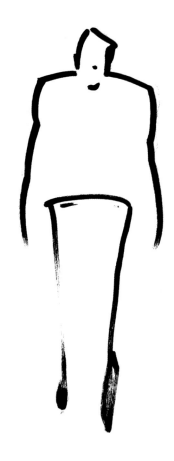

야외에서 인물을 그릴 때, 다음 두 가지를 주의해야 한다.

1. 인물이 그림과 연결되어 있지 않다.

2. 인물을 지나치게 자세히 묘사한다.

이것은 인물에 대한 형태 묘사가 불완전하여 생기는 문제다. 인물을 묘사할 때 기본적인 규칙은 다음과 같다. 어깨와 허리는 서로 연결되어 있다! 따라서 어깨가 납작하면 허리선도 납작하게 그려야 한다.

인물을 그리는 기본적인 방법을 알아보았다. 아래 그림 중에서 가운데는 소묘 작품에 가깝다. 같은 대상이지만 왼쪽은 채색하기 위해서 단순하게 스케치한 것이고 오른쪽은 채색을 마친 그림이다.

단순한 스케치가 소묘 작품보다 몸짓에서 힘이 더 많이 느껴지는 것을 알 수 있다. 이런 식으로 스케치하면, 본인 특유의 예술적 표현을 인물에 담을 수 있다. 인물을 실제와 비슷하게 그리면서도 세밀한 부분에 얽매이지 않게 된다.

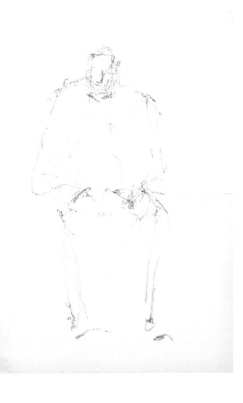
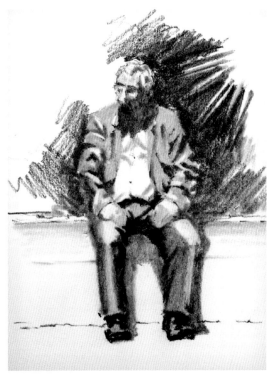
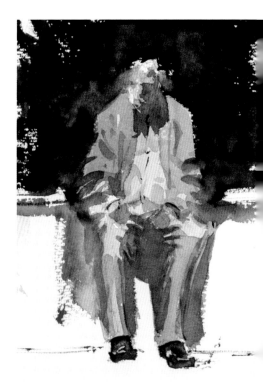

인물을 전체 그림과 연결하기

복사하듯이 똑같은 인물을 여럿 그려 넣지 않아야 한다! 인물, 자동차, 건물 혹은 다른 물체를 그릴 때 윤곽에 너무 신경 쓸 필요는 없다. 대상을 분리하면 흰 선이 선명하게 남기 때문에 의도하지 않은 외곽선이 형성되어, 인물이 그림의 다른 부분과 분리되면서 불필요한 긴장감이 생긴다. 나의 그림(*A Hot Day in Nice*)을 보면 인물이 그늘을 들락거리고 있지만, 인물이 여전히 전체 그림과 연결되어 있다.

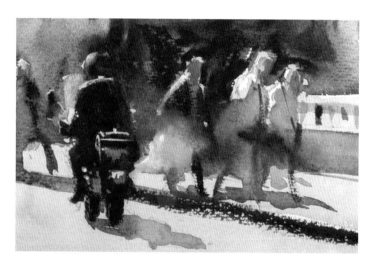

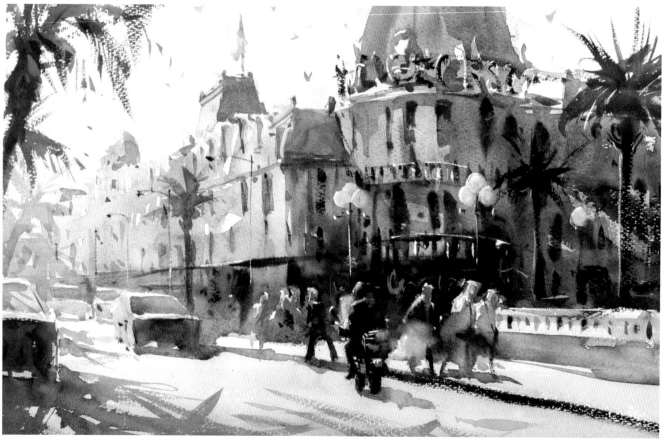

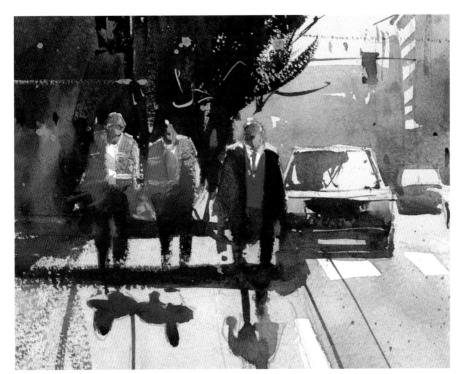

1번가, 시애틀(1st Avenue, Seattle)

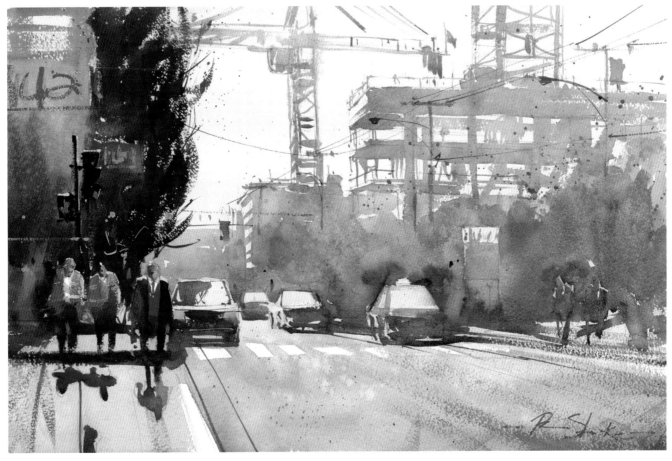

야외에서
그리기

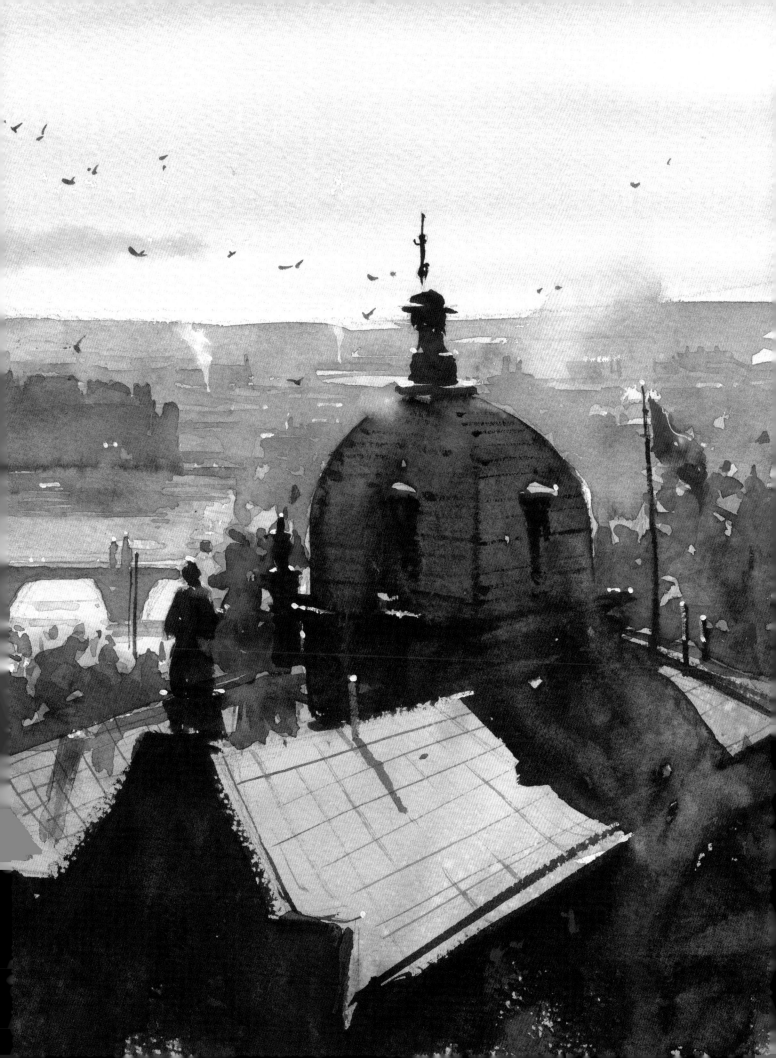

시작하기

야외 현장에서 직접 그리는 것이 여러모로 나의 경력에 도움이 되었다. 물론 그 자체가 어려운 면도 있지만 큰 도움이 되는 경우가 많다. 형태를 단순화시키고, 명암 단계를 이해하고, 힘이 넘치는 붓질을 익히는 데 도움이 된다. 내가 배운 것 중에서 독자에게 도움이 될 만한 것을 소개한다.

주변 상황 파악. 도구를 놓기에 가장 적합한 위치를 찾는다. 상당히 오랜 시간 머물러야 하기 때문에 한두 시간 후의 광원 위치를 생각해야 한다. 직사광선 아래에서는 명암을 판단하는 것이 몹시 어려우므로, 가능하면 그늘이 좋다.

위치 설정. 어떤 그림을 그리고자 하느냐에 따라서 위치가 달라진다. 너무 멀리 떨어지면, 필요한 상세 정보를 얻기 어렵다. 반대로 너무 가까이 다가가면, 좋은 디자인에서 요구되는 분위기를 얻기 어렵다.

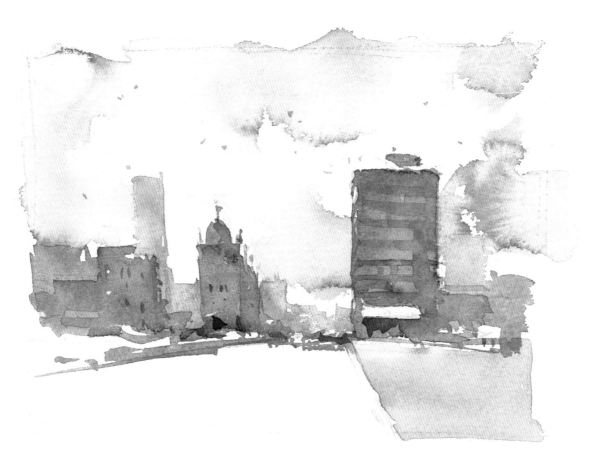

대상이 원경(遠景)에 있는 경우

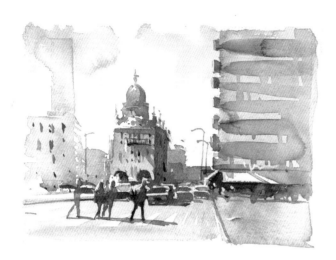

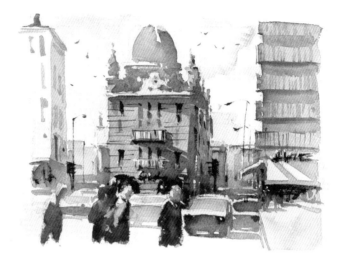

대상이 중경(中景)에 있는 경우 대상이 근경(近景)에 있는 경우

허락받기. 시골에서나 혹은 사유지를 침범하고 있는지 확실하지 않을 때는 그림을 그려도 되는지 허락을 받도록 한다. 사실 나는 거절당한 적은 한 번도 없으며, 오히려 주인이 그림을 구매해준 적도 많았다(보너스라고나 할까).

이미지 그리기. 스케치를 너무 작게 하는 실수를 자주 저지른다. 그렇게 하면 부정적인 긴장감이 생기고, 그림을 보는 사람의 시선이 잘못된 부분으로 쏠리게 된다. 머릿속의 이미지를 하나의 퍼즐로 생각한다. 즉, 이미지를 큰 조각, 중간 크기의 조각 그리고 작은 조각이 서로 도와주면서 연결된 하나의 퍼즐로 보는 것이 필요하다. 이 가운데 일부가 빠지면 퍼즐이 불완전해진다.

작업의 목표 정하기. 걸작을 완성하는 것을 당일의 목표로 정한다면, 그날은 실망스러운 날로 끝날 가능성이 크다. 멋진 분위기에서 보낸 시간, 다른 사람과의 교감 등은 기억나지 않고, 맘에 들지 않는 그림만이 기억에 남게 된다. 초보자는 종이에 연필을 대기 전에 목표부터 세우는 것이 좋다. 그림의 구성이 점점 나아지길 원할 것이고, 명암 단계 그리고 물과 물감의 비율도 연습해야 할 것이다. 이런 것을 목표로 삼으면 그림은 저절로 좋아진다.

32쪽, 프라하의 전경(Prague Vista)

도구

야외에서 내가 사용하는 도구는 붓, 팔레트 그리고 작업실에서 사용하는 화판이다. 내가 늘 사용해서 익숙한 도구이므로 야외라고 별도로 신경 쓸 일이 없다.

붓

시간이 가면 본인이 좋아하는 붓의 모양과 스타일이 생긴다. 경제적 여건이 허락하는 범위에서는 가장 큰 붓을 구매하는 것이 좋다. 큰 붓으로는 적은 수의 붓질로도 넓은 면적을 채색할 수 있다. 작은 붓으로 10번 칠해야 하는 면적이라도 큰 붓으로는 3번 정도로 족할 것이다. 또한 3호 붓(큰 붓)보다 10호 붓(작은 붓)으로 실수를 범할 가능성이 더 크다.

종이

나는 다음 세 종류의 종이를 사용한다.

Aquabee Super Deluxe, 미국; 93lb 스케치, 약간의 표면 질감, 밝은 백색. 내가 사용하는 기본적인 스케치북이다. 이 종이는 모든 재료를 사용할 수 있고, 코팅이 잘 되어 있어서 내구성이 좋다. 양장본이기 때문에 여행 시에도 내지가 잘 보호된다. 패드, 시트, 롤 형태도 있다.

Saunders 수채화지, 영국; 140lb CP(중목), 보통에서 거친 표면 질감, 백색. 나는 이 종이가 띠는 백색 색조와 독특한 채색 품질을 좋아한다. 블록(수채패드; 역자 주: 가장자리가 접착되어 있어서 한 장씩 뜯어 쓸 수 있는 일반적인 형태)과 시트 형태가 있다.

Arches 수채화지, 프랑스; 140lb CP(중목), 중간 표면 질감, 밝은 백색. 가장 많이 사용되는 종이다. 밝은 톤을 띠기 때문에, 일부 색상은 확연히 드러난다. 대부분의 화방에서 쉽게 구할 수 있다. 블록, 시트, 패드, 롤 형태가 있다.

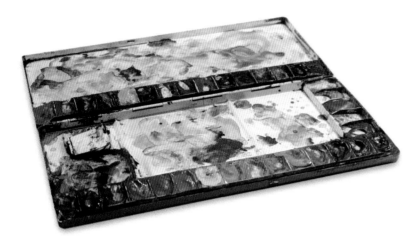

팔레트

나는 금속 팔레트를 사용한다. 튼튼하고 편리하며, 아울러 내가 사용하는 꿀이 포함된 물감(honey-based watercolor)은 팔레트의 금속 면에 잘 붙는다. 평소 작업실에서 쓰는 팔레트이므로 야외에서 별도로 신경 쓸 일이 없다.

이젤

이젤은 가볍지만 튼튼하고, 접을 수 있고, 기능적으로도 좋아야 한다. 나는 여러 해 동안 동일한 기본 셋업을 유지하고 있으나, 무게는 줄여보려고 늘 노력한다.

부대용품

물감, 화판, 종이, 물통, 분무기, 테이프 등이 필요하다. 이들은 야외용 아트백에 쉽게 들어가고, 주요 항공사에서는 대부분 기내 반입이 가능하다.

작업실을 전부 옮기지 말라

필요 이상으로 많은 도구를 야외로 들고 나가려는 경향이 있다. 이 경우 간단한 규칙을 적용할 수 있다. 사용하지 않을 거 같은 도구는 두고 간다. 너무 많은 도구를 가지고 나가면 그날 하루가 엉망이 될 수 있다.

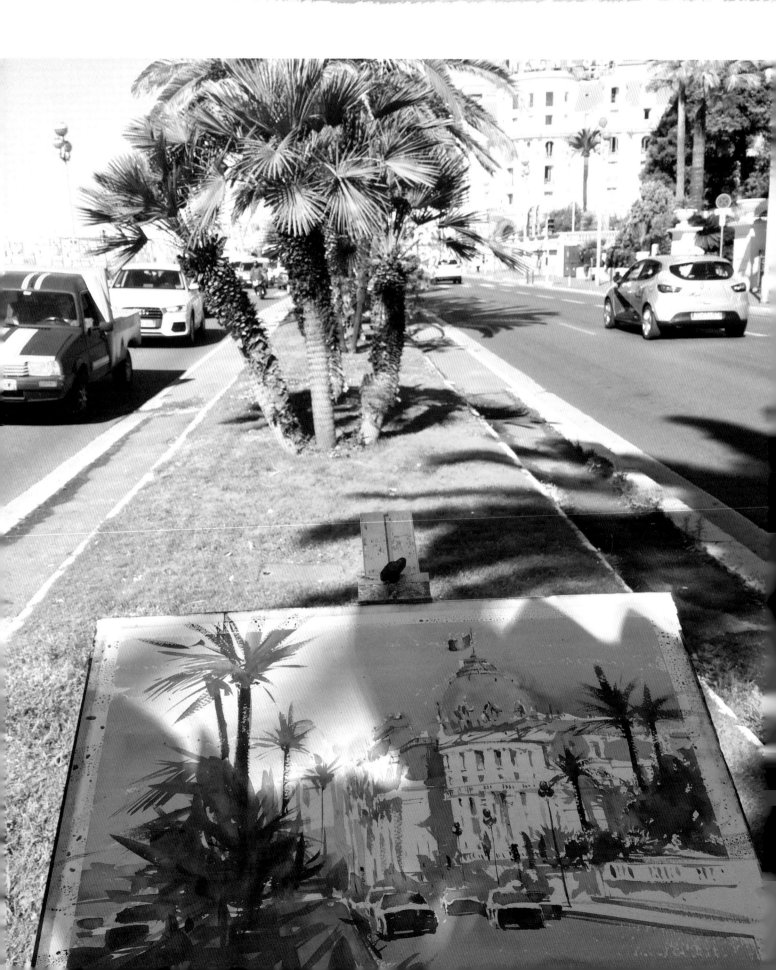

셋업

역사적으로 보면, 야외 풍경 화가는 자연광을 표현하는 데서 영감을 받았다. 빛을 이용하면 수 분 안에 물체의 분위기와 외관을 바꿀 수 있다. 빛을 좇아 다니지 말라고 권하고 싶다. 눈에 보이는 것을 그리고자 하는 마음이 쉽게 생긴다. 그러나 빛은 15분만 지나도 급격하게 변하고 한 시간이 지나면 완전히 달라진다. 빛을 좇아가면 길을 잃어버린다. 어느 순간을 종이 위에 고정하고, 그 순간을 그리는 것이 중요하다.

다음 순서대로 작업한다.

1. 장비 및 도구를 빠르게 셋업한다. 물통에 물을 채우고, 이젤을 조정하고, 몸에 해충퇴치제를 뿌린다. 나는 직사광선을 피하는데, 명암 단계를 제대로 파악하기도 어렵고, 물감을 탈색시킬 수 있기 때문이다. 현재 장소에 잠시 머무르는 것이기 때문에, 중간쯤 그렸을 때 태양의 위치를 기록해두는 것이 좋다.

2. 사진을 찍어둔다. 야외에서 실제 장면을 직접 그리는 것이 목표이긴 하지만, 햇빛과 그림자의 위치를 알고 싶을 때가 있으므로, 참고용으로 사진을 찍어두는 것이 좋다.

3. 간략한 스케치(thumbnail sketch)로 명암 단계를 표현한다. 이건 크기가 8~10cm보다 작아야 하며, 명암을 파악하고 형태를 단순화하는 데 도움이 된다. 이것이 그림의 청사진이 된다. 불필요한 상세를 너무 많이 넣지 않고, 느슨하고 자유롭게 표현하는 데 도움이 된다.

4. 붓을 준비한다. 채색을 시작하기 전에 붓을 물에 1분 정도 담가둔다. 붓모가 풀어지면서 유연하게 되므로 물감이 잘 흡수된다.

5. 첫 번째 워시(wash, 넓은 평칠)를 하기 전에 필요한 양 이상으로 물감을 많이 준비하는 것이 좋다. 전부 칠하기도 전에 물감이 모자랄 수 있기 때문이다.

6. 첫 번째 워시가 가장 쉽다. 과감하고 자유롭게 칠한다. 의심이 들 때도 주저하지 말고 붓질을 멈추지 않는다.

7. 시작부터 끝까지 그림의 초점에 신경을 쓴다. 종이를 벗어나기 전까지는 다른 형태도 이어서 계속 채색한다. 나중에 전부 추가로 덧칠할 예정이다. 채색한 종이를 완전히 말린다!

8. 눈에 보이는 장면을, 여러 개의 크고 작은 모양이 서로 연결되어 하나의 큰 형태를 이루고 있다고 간주하고, 이를 반영하여 그린다.

9. 눈을 가늘게 뜨고 명암 단계를 파악한다. 적어도 세 단계로 구분하여 채색하고, 그중 하나는 어둡게 표현한다. 종이를 말린다!

10. 그림을 한 번에 완성하고자 하면 안 된다. 필요한 정보를 모두 가져간다면, 나머지는 작업실에서 완성할 수 있다.

상황에 대처하기

도구를 준비하고 계획을 잘 세웠더라도 대자연이 심술을 부리면 허사가 될 수 있다. 우산은 해가 비칠 때나 비가 올 때나 모두 유용하다. 편안한 신발을 신고, 옷을 여러 겹 입는 것도 야외 수채화 작업을 즐겁게 만든다. 날씨에 따라서 종이는 작업실보다 빨리 마를 수도 있고 느리게 마를 수도 있다. 날씨가 너무 따뜻할 때는, 중요한 작업 단계에서 채색이 마르지 않고 젖은 상태를 유지할 수 있도록, 분무기를 준비하는 게 좋다. 날이 추우면 작업실보다 훨씬 오랫동안 젖은 상태가 유지된다.

채색한 부분이 충분히 마르지 않은 상태에서 서둘러 이어서 채색하면, 탁하고 지저분한 경계부가 생기는데, 이런 실수를 종종 볼 수 있다. 불투명 물감을 첨가하면 도움이 되긴 하지만, 그냥 참고 기다리는 것이 낫다. 기다리면서 다음 단계를 구상하든지, 옆 사람이랑 대화를 나누든지, 아니면 그냥 주변 분위기를 즐긴다.

사진을 보고 그리기

사진을 참고해서 그리는 경우도 있다. 각종 기술이 주변에 널려 있는데, 그것을 사용하지 않는 것도 생각하기 어렵지만, 기술은 한계가 있다. 그래서 야외에서 직접 그리는 것이 중요하다.

야외 현장에서는 아주 큰 감명을 받은 장면이라도, 나중에 집에 돌아와서 찍어온 사진을 보고 너무 실망스러웠던 적이 한두 번이 아니다. 먼저, 화가는 전문 사진작가가 아니다. 구도를 완벽하게 잡아서 찍는 게 아니라 참고용으로 찍어둔다. 두 번째는 사람의 눈과 사진기는 사물을 인식하는 방식이 다르다. 사진기는 세부 상세와 색깔을 기록하지만, 사람은 여러 감각기관을 동원하여 현장을 인식한다. 색깔과 명암의 작은 차이도 인식할 뿐더러, 현장 온도도 느끼고, 형태도 인식하고, 또한 더 중요한 게 생생한 인간의 삶을 직접 볼 수 있다. 나는 눈앞에 펼쳐지는 일상의 에너지와 찰나의 사건을 표현하는 것을 목표로 삼고 있다.

생트 리나 교회, 니스(Église Sainte-Rita, Nice)

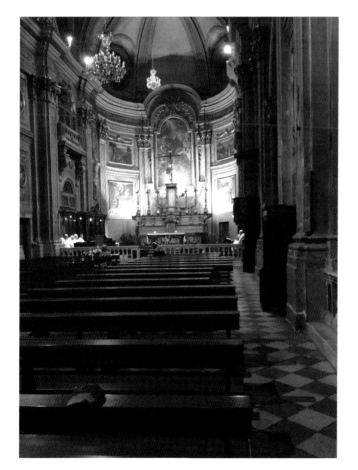
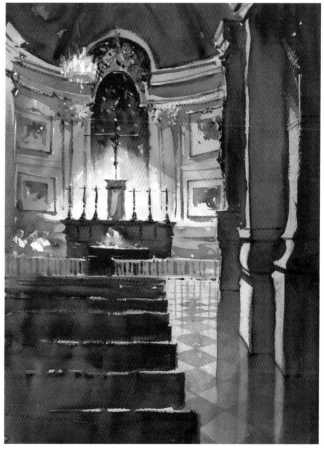

붓

아마 이런 말을 들어봤을 것이다. "붓을 수백 자루 가지고 있지만, 그중 대여섯 개만 사용한다." 이것을 수채화가에 대한 저주라고 말하고 싶다. 아무리 많이 가지고 있을지라도 새것을 원한다. 내게는 건설업에 종사하는 친구가 있는데, 이들은 작업에 사용할 망치 몇 종류 및 부러졌을 때 사용하기 위한 여유분을 가지고 있다. 하지만 우리가 붓을 부러뜨린 기억이 있는가? 그래도 우리의 병을 합리화하기 위해서 다음을 말해두고 싶다. 몇 해가 지나면, 그림을 발전시키는 것이 붓이 아니라, 그 붓을 사용한 시간이라는 것을 알게 된다. 지금은 싫어하거나 사용하기 어려운 붓이라도, 몇 년 내에 절대 없어서는 안 되는 붓이 될 수도 있다.

주어진 상황에서 어떤 대상이라도 편하게 그릴 수 있는 몇 자루의 붓을 찾기 전까지는 여러 붓을 두루 사용해본다.

내가 좋아하는 붓은 다음과 같다.

큰 다람쥐털 붓(squirrel-quill brush)

붓모: 인조모도 좋은 품질이 있긴 하지만, 나는 천연 다람쥐털을 선호한다.
담수 능력: 최상
복원력/탄력: 좋지 않음
선의 품질: 양호

퀼(quill)이라는 용어는 원래 거위털의 깃에서 온 말로, 예전에는 이것이 붓의 중간 부분 덮개에 사용되었다. 요즘은 대부분 인조 재료를 사용한다. 나는 이 붓을 제일 많이 사용한다. 이 붓 하나로 그림의 50~70%를 완성한다. 가능한 한 적은 수의 붓 터치로 채색할 수 있으면 실수도 그만큼 적어진다는 것이 나의 철학이다. 붓의 호칭 크기는 국가별로 약간 다르다.

원형 붓(rounds)

붓모: 인조모, 천연모, 혹은 이들의 혼합모. 나는 10~16호의 콜린스키 세이블 (Kolinsky sable) 원형 붓을 선호한다.
담수 능력: 상
복원력/탄력: 상
선의 품질: 최상

원형 붓이 대표 주자 격이다. 좋은 원형 붓 하나로 수채화를 처음부터 끝까지 완성할 수 있다. 원형 붓이 가장 일반적인 붓이며, 다른 형태보다 더 다양한 크기로 시판된다.

평붓(flats)

붓모: 인조모, 천연모, 혹은 이들의 혼합모
담수 능력: 인조모도 양호하나 천연모가 더 좋음
복원력/탄력: 상(붓의 형태가 복원력에 기여하는 부분도 있음)
선의 품질: 양호

평붓은 넓은 면적을 채색하는 데 사용하지만, 붓모의 모서리나 끝을 이용하면 선의 질도 나쁘지 않은 편이다.

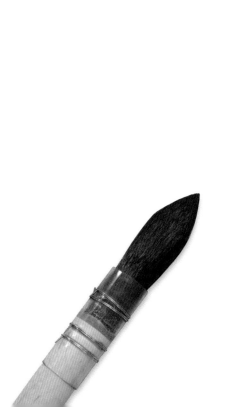
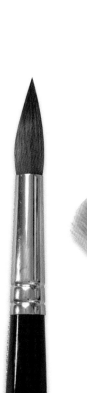
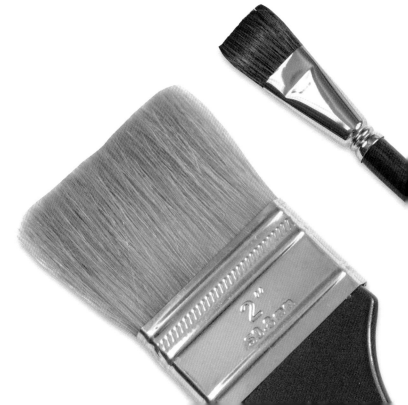

다음과 같은 특수한 형태의 붓도 유용하다.

대거(dagger, 사선붓)

붓모: 인조모, 천연모, 혹은 이들의 혼합모
담수 능력: 양호/상
선의 품질: 최상
이 붓은 수채화에 특화된 독특한 형상을 띠고 있다. 다른 붓으로는 그리기 어려운, 두꺼운 선과 가는 선을 동시에 그릴 수 있다. 잡초, 나뭇가지, 각종 나뭇잎 그리고 꽃을 그릴 때도 유용하다.

리거(rigger)

붓모: 인조모, 천연모, 혹은 이들의 혼합모
담수 능력: 최상 - 물 흡수 능력이 놀라울 정도임
선의 품질: 최상
즐기면서 사용할 수 있는 붓이다. 이 작은 붓으로 놀라운 결과를 얻을 수 있다. 나뭇가지, 전선, 철조망 등 길게 연결된 선을 그릴 때 좋다.

스크러버(scrubber, 지우개붓)

채색한 부분을 도로 닦아낼 때 사용한다.

물감

붓과 마찬가지로 물감도 그림에 큰 영향을 미친다. 수채화 초보자라면, 전문가용 물감으로 삼원색을 구입한 후, 이를 혼합해서 2차색 및 3차색을 만드는 법을 연습하는 게 좋다.

엠그라함(M. Graham)

미국

이 제품은 꿀과 같은 천연 재료를 물감 제조에 사용한다. 물감에 꿀이 포함되어 있기 때문에, 야외에서 작업할 때 물로 쉽게 녹일 수 있다. 다양한 색이 있으며, 색상이 강렬하다. 대부분의 색이 단일 안료로 제조된다.

다니엘 스미스(Daniel Smith)

미국

색의 종류가 가장 다양한 제품이다. 특히 독특한 광물 안료를 사용하는 물감(PRIMATEK®)이 있는데, 입자가 드러나는 질감을 표현할 수 있다. 대부분의 색이 강렬하다.

홀베인(Holbein)

일본

물감의 종류가 다양하다. 독특한 불투명 및 금속색도 있다.

윈저앤뉴튼(Winsor&Newton)

영국

이 중에서 가장 오래된 물감 제조사로서, 1800년대에 설립되었다. 물감의 종류가 매우 다양하며, 색상이 강렬하다. 수채화에 관련된 다른 품목도 제조하는 회사다.

킹 스트리트 역(King Street Station)을 단계별로 그리기

아무리 계획을 잘 세워도 야외에서 작업할 때는 어긋날 수 있으므로 유연하게 대처해야 한다. 필요한 재료를 전부 갖추고, 좋은 위치를 고르고, 익숙한 대상을 그린다 할지라도, 날씨 등 대자연의 영향은 피하기 어렵다.

처음에 두 가지 워시(wash)부터 시작한다. 하나는 그림의 3분의 2 정도를 차지하는 그레이(gray) 워시고, 이후 오른쪽 아래의 터콰이즈(turquoise) 워시다.

시계탑을 표현하는 방법은 다음과 같다. 먼저 배경 워시가 완전히 마르기 전에, 물기가 사라져가는 단계에서 두 번째 그레이 워시를 칠한다. 그러면 경계 부분이 번지면서 부드럽게 표현된다.

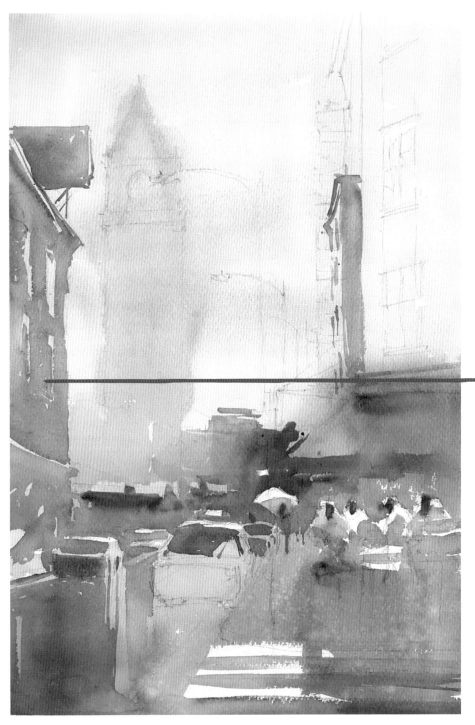

날이 흐리면 그림이 완전히 마르지 않는다. 야외에서 그릴 때는 그런 날이 자주 있다. 이때는 자연스레 흘러가는 대로 계속 진행해야 한다. 배경에 사용한 것과 동일한 그레이 워시로 멀리 보이는 빌딩을 채색한다. 이때 빌딩과 자동차 모양을 서로 연결하기 시작해야 한다는 점에 유의한다.

다음 순서로, 오른쪽 앞에 있는 빌딩을 좀 더 어둡고 따뜻한 색상으로 채색한다. 또한 간판, 비상계단 등 일부는 두껍고 짙은 색으로 구체적으로 그린다.

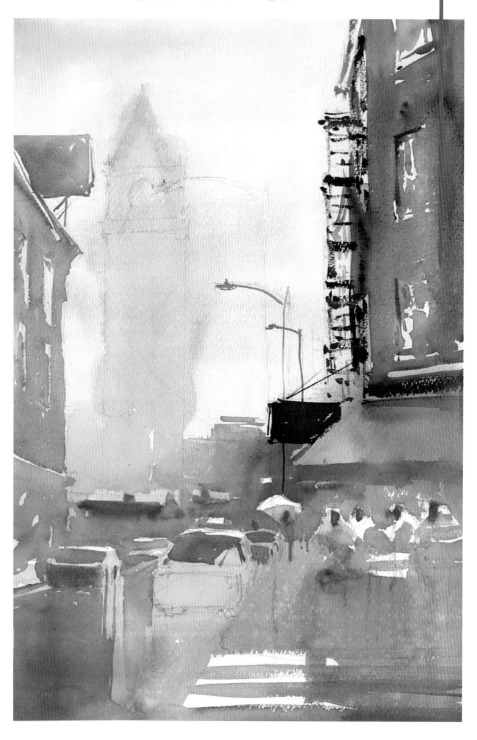

야외에서 그릴 때는 날씨 변화를 고려해야 한다. 날씨가 몹시 더울 때는 채색한 부분이 아주 빨리 마른다. 바람이 불면 숙련된 화가라도 아쉬운 마음을 뒤로 하고 짐을 싸야 한다. 이번에는 비가 내렸다. 아직 첫 번째 워시가 완전히 마르지도 않았다. 하지만 충분한 정보가 포함되어 있으므로, 작업실로 돌아가서 나머지 작업을 마칠 수 있다.

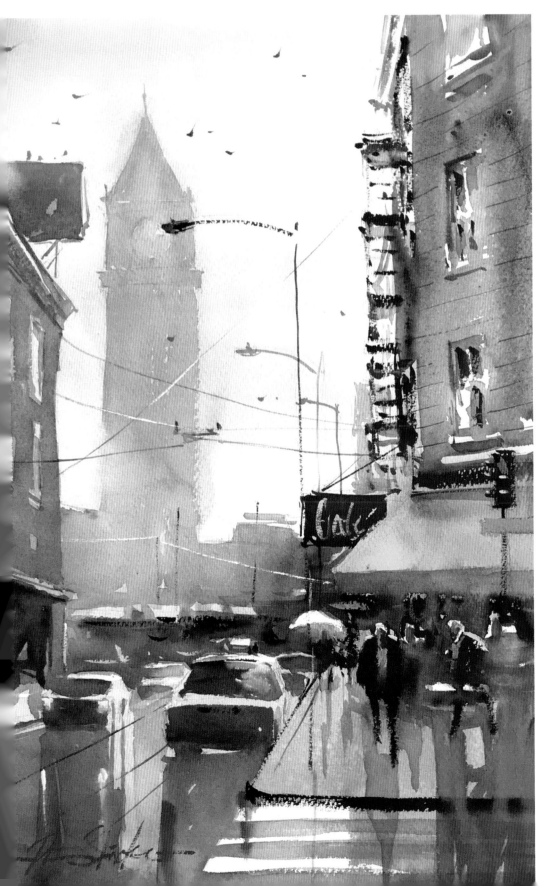

그림의 4분의 3이 완성되었고, 야외 현장의 사진을 찍어두었기 때문에 작업실로 돌아와서 나머지를 완성하는 게 어렵지 않다. 그림의 초점(주안점)도 그려 넣어야 하기 때문에, 인물 및 여타 상세한 부분을 그려 넣었다. 날씨 때문에 야외 현장에서 계속 작업할 수 없더라도 이것이 반드시 나쁜 것만은 아니다. 그림의 대상과 현장에서 직접 경쟁하지 않아도 되므로, 더 자유롭게 그릴 수 있는 권한을 누릴 수 있다.

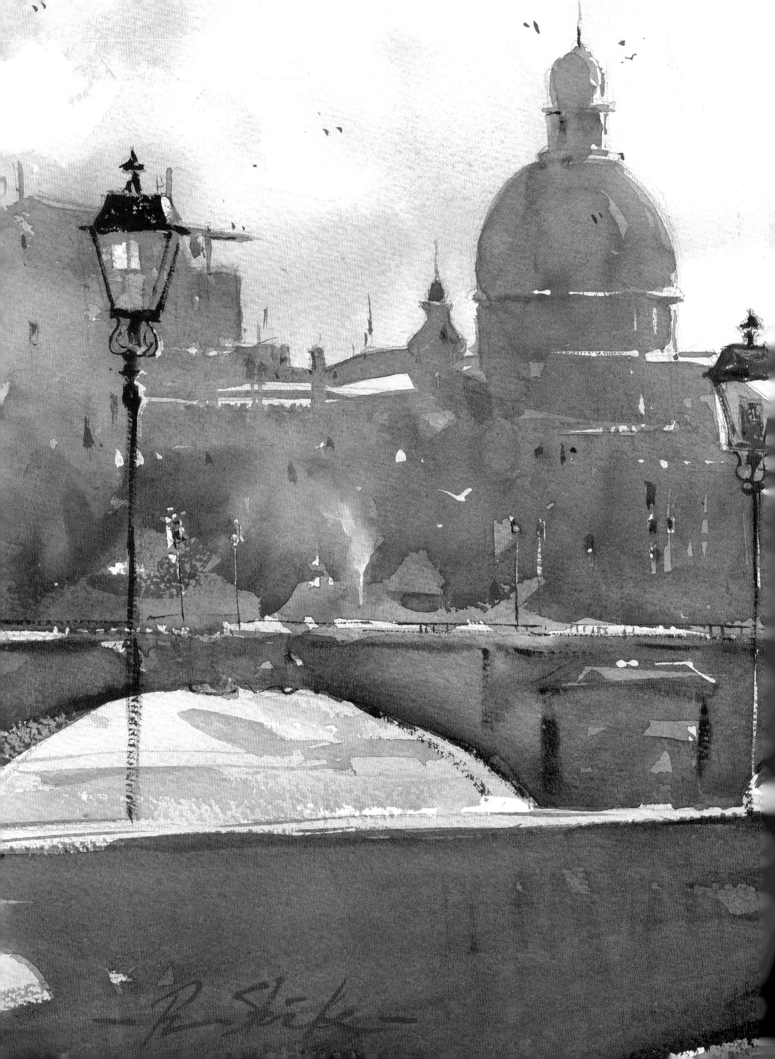

구도와
긴장감

소재의 위치 정하기

야외에서는 종이 위에 대상을 배치하는 게 쉽지만은 않다. 이때는 본인이 무엇을 그리려고 하는지 파악하는 것이 중요하다. 시선이 특정 영역에 가도록 의도했더라도, 계획이 부족해서 주변 영역으로 시선을 뺏기거나 시선이 산만해지는 그림을 자주 볼 수 있다. 이 부분이 확실하지 않으면, 그림이 무질서하게 느껴진다. 소재의 위치를 정하고, 디자인 측면의 문제를 피하는 데 도움이 되는 기본적인 규칙은 다음과 같다.

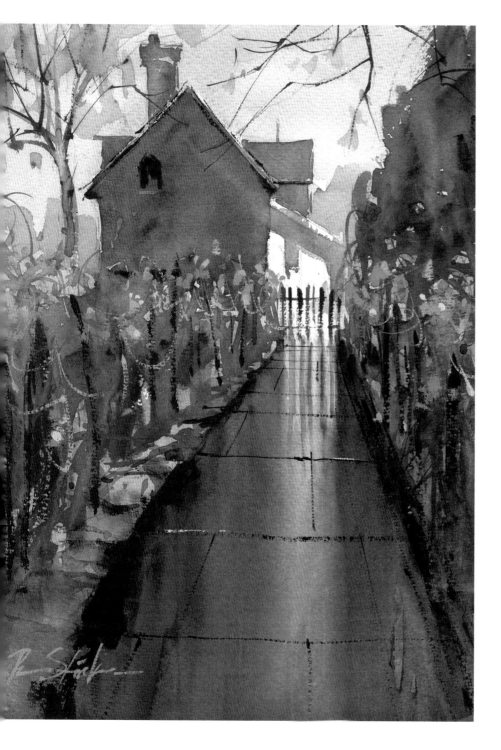

영국 정원(The English Garden)
다음 쪽에서 설명하는 황금률은 가로 방향이든 세로 방향이든 포맷에 상관없이 적용된다. 이 그림의 초점은 오른쪽 위의 교차점이며, 이를 받쳐주는 요소는 나중에 불투명 물감으로 그려 넣을 라벤더 꽃이다.

황금률

구도의 기본적인 규칙은 통상 스케치 단계에서 필요하다. 채색 단계는 주된 디자인 관련 쟁점이 이미 결정된 뒤다.

1. 먼저 화판에 수채화지를 가로 방향으로 놓는다. 위로부터 3분의 1 위치에 가로선을 긋는다.

2. 아래로부터 3분의 1 위치에도 가로선을 긋는다.

3. 같은 방식으로, 세로 방향으로도 선을 긋는다.

4. 이제 4개의 교차점 중 한곳이 대상의 위치가 된다. 대부분은 이렇게 구도를 정하면 된다. 그러나 규칙에 얽매이지 말고, 본인의 예술적 취향에 맞춰 다른 방식도 시도해보길 권한다. 예술에는 정답이 없다.

50쪽, 플로렌스, 이탈리아(Florence, Italy)

긴장감

1. 종이를 가로로 놓고, 오른쪽 아래 교차점에 초점을 둔 경우다. 선택은 작가에게 달려 있으나, 이것이 그림의 분위기에 많은 영향을 미친다.

2. 주된 초점을 선택한 후에는 이와 균형을 이룰 대상이 필요하다. 이것을 반대편 교차점에 둔다. 이렇게 하면 구도 측면에서 균형을 맞출 수 있는데, 흔히 '바위와 자갈'에 비유한다. 자갈은 바위만큼 커서도 안 되고, 명도가 같아서도 안 된다. 자갈은 도와주는 역할, 균형을 잡아주는 역할이어야 하며, 바위와 경쟁하는 관계가 되어서는 절대로 안 된다.

3. 왼쪽 위 교차점에 도와주는 대상을 배치한 경우다.

4. 빌딩, 도로 등을 표현할 때 투시선을 사용하면, 시선을 초점 위치로 유도할 수 있으므로 아주 좋은 방법이다.

5. 곡선은 도로나 강에 적용할 수 있다.

프라하의 밤거리(A Night Out in Prague)

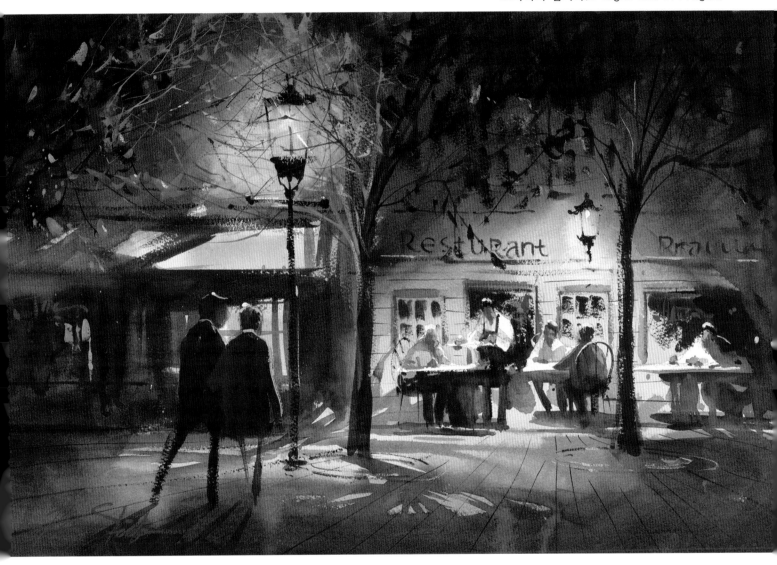

구석은 심심하게 표현한다

야외에서 작업할 기회가 생기면, 다음과 같이 해본다. 대상을 한번 훑어보고 그림의 초점을 생각한다. 아마도 맨 먼저 가보고 싶었던 장소일 것이다. 카페 파라솔, 어선 혹은 빨간색의 헛간이 될 수도 있다. 그 대상을 종이 위의 교차점 중 하나에 배치한다. 이곳이 주된 관심사가 되어야 하고, 이것이 처음부터 끝까지 그림을 지배해야 한다. 다른 대상도 그리기는 하지만, 관심이 적게 가도록 그려야 한다. 초점으로부터 멀리 있는 대상은 상세하게 표현하지 않으며 중요도도 낮춘다. 대상을 인상파처럼 해석해야 한다. 즉, 한눈에 파악하도록 한다.

구석을 지루하게 표현하면 불필요한 긴장감을 피할 수 있으므로, 시선이 초점에 머무르게 할 수 있다. 이는 구석에 물체를 배치하지 말라는 뜻이 아니다. 다만 초점과 연결시킴으로써 시선을 초점으로 이끌어야 한다.

단순한 형태

여기서 설명하는 내용은 대상의 모양 자체만큼이나 중요한 사안이다. 사람이 형태를 인지하는 방식, 그리고 실제 눈에 보이는 것과 다르게 그려야 하는 이유에 관해서 설명한다. 우리가 일상생활에서 대상을 어떻게 인지하는지 생각해보자. 가만히 앉아서 지나가는 것을 모두 자세히 살피는 경우는 별로 없다. 사실 우리가 마음에 새기는 것보다 더 많은 것을 보지만, 특별히 주의를 끄는 경우를 제외하면 대부분 금방 잊는다. 나는 이런 식으로 그림을 대한다. 즉, 주 대상을 볼 수 있는 시간은 잠깐이고, 나머지는 기억에 의존해서 채워야 하는 것처럼 대한다.

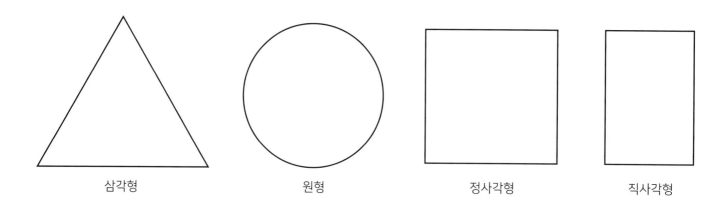

| 삼각형 | 원형 | 정사각형 | 직사각형 |

여러 가지 방법으로 그림을 보는 사람의 시선을 끌 수 있다. 선, 색깔, 모양 그리고 가장 중요한 것이 명암 단계다. 가장 큰 명암 변화는 초점 근처에서 일어나야 한다(가장 어두운 부분과 가장 밝은 부분). 여기서는 모양에 대해서 먼저 연습해본다.

우리가 어려서부터 가장 먼저 인지하는 모양은 위의 네 가지다. 아마 걷거나 말을 배우기 이전에 이들 모양부터 먼저 익히고 시각적으로 머리에 새겼을 것이다. 자라서 청소년이 되면 반무의식적으로 인지한다. 예를 들어 삼각형을 보자. 이는 우리가 일상생활에서 늘 보는 모양이다. 산꼭대기, 나무, 분수대 등 삼각형은 거의 모든 곳에서 볼 수 있다. 도시 곳곳에서 도로 표지판, 원뿔형 도로 표지, 건축적인 디자인도 볼 수 있다. 또한 의복과 음식에서도 볼 수 있다. 이렇게 너무 익숙한 게 오히려 문제다. 따라서 이런 형태를 표현할 때는 시각적인 강도, 즉 시각적인 긴장감을 고려해야 한다.

인물을 그림에 넣으면 사람의 시선을 바로 끌게 된다. 이것은 다른 모양을 인식하기 전에 우리는 우리 자신부터 먼저 알아보기 때문이다. 따라서 인물을 임의의 모양으로 표현함으로써 주변과 융합되도록 만들어야 한다. 그림을 구성하면서 이런 식으로 모양끼리 서로 연결하는 것을 함께 고려한다.

오른쪽 그림에서는 시선을 유도하고 싶은 곳에 사람, 특히 도로를 건너는 사람을 배치했다. 여기가 목표 영역 혹은 지배 영역이 된다. 파라솔을 어떻게 그리든지 간에 시선은 사람에게로 되돌아온다. 그러나 파라솔을 완벽한 이등변 삼각형으로 그리면 사람들의 머리 위쪽으로 부정적인 긴장감이 생기기 때문에, 시선이 어디로 향해야 할지 몰라 혼란스럽게 된다.

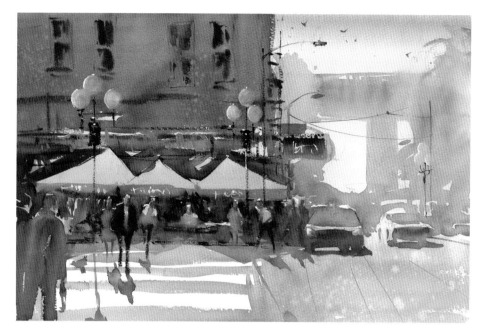

이 그림에서는 파라솔을 대충 빠르게 그렸기 때문에 구성 측면에서 부차적인 요소가 되면서 그림의 초점을 돕는 역할을 한다.

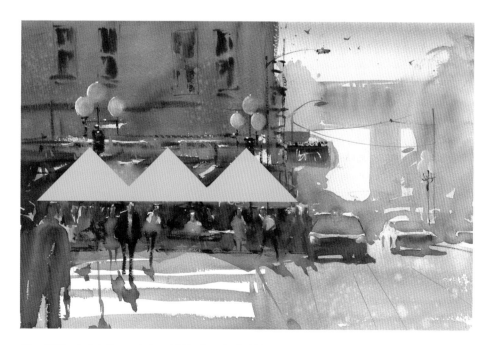

이 그림은 파라솔을 크기가 동일한 이등변 삼각형으로 컴퓨터에서 작업해서 넣은 것이다. 이런 식으로 그려 넣으면 의도하지 않은 긴장감이 생기게 되므로, 그리고자 하는 것이 무엇인지, 그리고 그림의 목적이 무엇인지 혼란스러워진다.

또 다른 예를 보자. 흔히 볼 수 있는 실수는 원형, 정사각형 혹은 삼각형이 아닌 직사각형과 관련 있다. 어린 시절부터 이들 모양이 기억 속에 시각적으로 각인되어 있기 때문에 직사각형의 네 모서리를 완전히 채워 그리는 경향이 있다. 그렇게 그리지 말아야 한다. 여기 두 그림에서 보듯이, 직사각형 창문을 부드럽게 표현하면 모든 게 달라진다. 이것이 긴장감을 해소시키고 그림을 경직되지 않게 만드는 가장 간단한 방법이다.

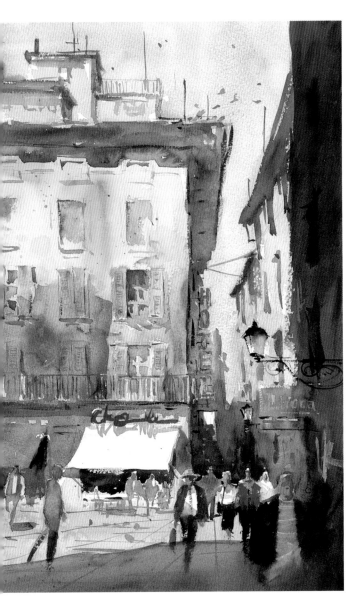

검은 창문을 완벽한 형태로 그리면, 애초 의도한 초점인 오른쪽 아래 사람과 충돌이 생긴다. 서로 경쟁하는 두 대상에 같은 수준의 긴장감을 만들면 안 된다. 항상 한쪽이 이기도록 그려야 한다.

루카의 거리(Via Fillungo, Lucca)

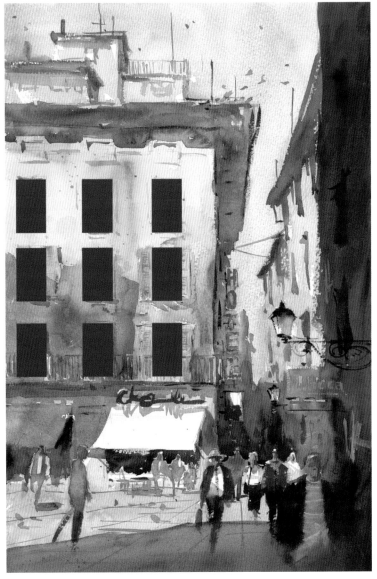

루카(Lucca) 스케치북 그림

나의 스케치북에서 볼 수 있는 전형적인 그림이다(오른쪽). 오른쪽 아래 스케치는 그리고자 하는 대상에 대한 명암 연구다. 연필로 작게 스케치한 것인데, 이를 통해서 기본적인 모양과 명암을 정한다. 왼쪽 위는 색상 연구로, 스케치를 좀 더 진행한 것이다. 즉, 건물, 그림자 그리고 초점에 있는 일부 세부적인 부분에 색을 넣는다. 여기서 보듯이 명암 연구에서 파악한 것을 기준으로 색을 칠한다. 이 작고 예쁜 수채화는 최종 작품을 그릴 때 중요한 참고 자료가 된다. 혹은 그 자체로 그날의 기억을 떠올릴 수 있다. 그리고 나중에 그림에 자세히 넣을 수도 있기 때문에 붓 터치 및 인물도 표현해둔다.

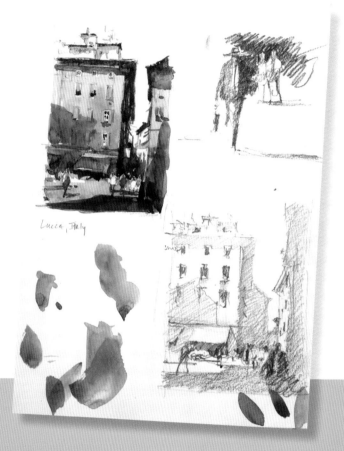

Tip

여기 직사각형에 대한 네 가지 예가 있다. 뭐가 문제인지 어렵지 않게 알 수 있다. 창문을 한 가지 밝기로, 주로 검은색으로, 끝에서 끝까지 꽉 채우는 대신, 차를 타고 옆으로 스쳐 지나가면서 보듯이, 모양이나 세세한 부분에 너무 신경 쓰지 말고 빠르게 그려야 한다. 그렇게 그리면 그림을 보는 사람은 견고한 모양이 유발하는 부정적인 긴장감에 얽매이지 않게 된다. 시선은 이들 형태는 스쳐 지나가고, 더 중요한 부분에서 머무르게 된다.

1. 같은 밝기로 끝에서 끝까지 꽉 차게 채색: 부정적인 긴장감, 잘못된 경우
2. 종이의 질감을 이용해서 빠르게 채색: 이 경우 시선은 이 모양을 스쳐 지나가고, 그림에서 더 중요한 부분에 머무르게 된다.
3. 포지티브 및 네거티브 형태를 사용해서 일부 상세를 표현하면서 빠르게 채색
4. 2번과 3번의 조합

1) 절대 불가 2) 가능

3) 가능 4) 가능

긴장감

일상생활 모든 곳에 일정 수준의 긴장감이 존재한다고 생각한다. 작가로서 자연스레 이러한 것을 작품에 표현한다. 이 책 전체를 통해서 색상, 명도 그리고 가장 중요하다고 할 수 있는 디자인과 관련해서, 부정적인 긴장감 및 긍정적인 긴장감에 대해서 설명한다. 먼저 가장 단순한 한 번의 붓 터치에서 긴장감이 어떻게 표현되는지 살펴보자.

붓 터치(Flying White)

- 이 붓 터치는 긍정적인가 부정적인가?
- 종이의 다른 부분보다 색깔이 짙어서 긍정적인가?
- 큰 종이에 비해 작은 형태에 불과하기에 부정적인가?
- 둘 다인가?

어느 날 친구랑 그림을 그리는 동안 드라이브러시(dry brush) 기법으로 힘찬 붓 터치를 만들었다. 친구인 수묵화 작가 Yuming Zhu는 이것을 'flying white'라고 불렀다. 처음 듣는 말이었기에 그 의미를 물었다. 그는 그림에서 어두운 부분과 밝은 부분은 같은 비중을 가져야 한다고 배웠다고 했다.

우리는 대부분 포지티브 형태의 짙은 색이, 스타카토나 점묘 화법으로, 종이의 흰 여백을 깨트리는 것만 본다. 우리는 밝은 부분에 대해서는 크게 신경 쓰지 않는다. 밝은 부분이 없으면 어두운 부분은 일정한 명도를 가진, 별 재미없는 부분이 된다.

이것이 긴장감의 개념이다. 이러한 균형이 작품에서 구현되도록 노력해야 한다. 그러나 이것은 둘의 비율이 같아야 한다는 뜻은 아니다.

다그마의 배(Behind Dagmar's)

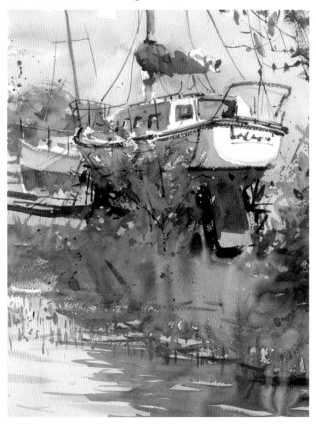

명암과 형태를 통해서 보트는 긴장감을 만들어내고 있다. 전경을 자세하게 묘사해서 똑같이 시선을 끌게 하면 효과적이지 못하므로, 앞쪽은 자유로이 표현했다.

포스트 엘리의 그늘(Post Alley Shadows)

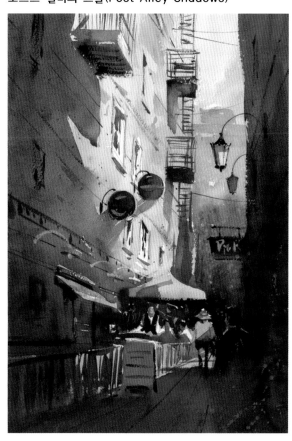

오른쪽 그림(Post Alley Shadows)에서는 근경(近景)과 원경(遠景)의 건물은 커다랗고 어두운 그늘로 인해서 형태가 하나로 이어져 있고, 빛이 쭉 이어 비치면서 이 어둠을 지원한다.

확실히 말하고 싶은 것은, 긍정적인 긴장감이나 부정적인 긴장감을 좋고 나쁜 것으로 구분하지 말고, 앞쪽에서 설명한 붓 터치(Flying White)에서처럼 동등하게 생각해야 한다. 즉, 푸른색이 포지티브 붓 터치였지만, 재미있게 만드는 것은 흰 여백이었다.

야외 혹은 작업실에서 그림을 계획할 때부터, 그림의 균형을 어떻게 잡을 것인지 자문해야 한다.

- **색깔에서의 긴장감**: 배색이 옳은가 그른가에 따라 긍정적인 혹은 부정적인 긴장감이 발생한다.
- **명도에서의 긴장감**: 빛과 어둠의 양 그리고 그 배치 위치가 올바르게 구성되지 않으면 발생한다.
- **디자인에서의 긴장감**: 이것은 그림에서 형태, 명도, 선의 배열에 달려 있다.

지평선 파괴

여기서는 단순하게 지평선의 위치를 이동시킴으로써, 긴장감에 변화를 주는 방법을 설명한다. 그러나 16쪽에서 설명했듯이, 지평선과 관련해서는 모순된 부분이 있다. 그것은 스케치 단계에서 채색 단계로 넘어갈 때 생기는 문제다. 스케치 단계에서는 가장 중요한 선이 지평선이다. 지평선에 소실점이 안착하고 물체의 평행선이 수렴하기에, 거리감이 형성되고 물체의 형태가 만들어진다. 지평선이 없으면 형태를 구성하기 어렵고 물체에서 선의 일관성을 유지하기도 어렵다. 스케치에서는 지평선이 절대적이다. 그러나 스케치에서 채색 단계로 넘어가면 지평선의 시각적인 강도를 줄여야 한다. 즉, 긴장감을 줄여야 하는데, 지평선을 파괴하면 그것이 가능하다.

지평선을 파괴하는 방법은 지평선을 형태에 연결하거나 혹은 전부 없애는 것이다. 비록 스케치 단계에서 제일 먼저 그리는 것이 지평선이지만, 그것을 가능한 한 전부 없애야, 채색 단계에서 원경에 있는 형태와 근경에 있는 형태를 관통 혹은 서로 연결해서 채색하는 데 주저하지 않게 된다.

선택 1.

높은 지평선

그림에 동작과 움직임을 넣을 수 있는 간단한 방법을 이 예제에서 볼 수 있다. 근경(近景)이 많은 부분을 차지하면, 시선이 그림 속으로 유인된다.

선택 2.

중간 지평선

이 위치는 사람들의 일반적인 눈높이이기 때문에 작가도 대부분 이 위치를 선택한다. 균형이 잡힌 디자인이고, 또한 일상생활에서 늘 접하는 익숙한 위치다.

선택 3.

낮은 지평선

지평선을 낮게 설정하면 그림에 드라마가 생긴다. 거리감을 만드는 데는 좋은 방법이나, 그림을 서로 연결해야 한다는 것을 잊지 않아야 한다.

64쪽,
세이프코 필드 경기일
(Game Day Safeco Field)

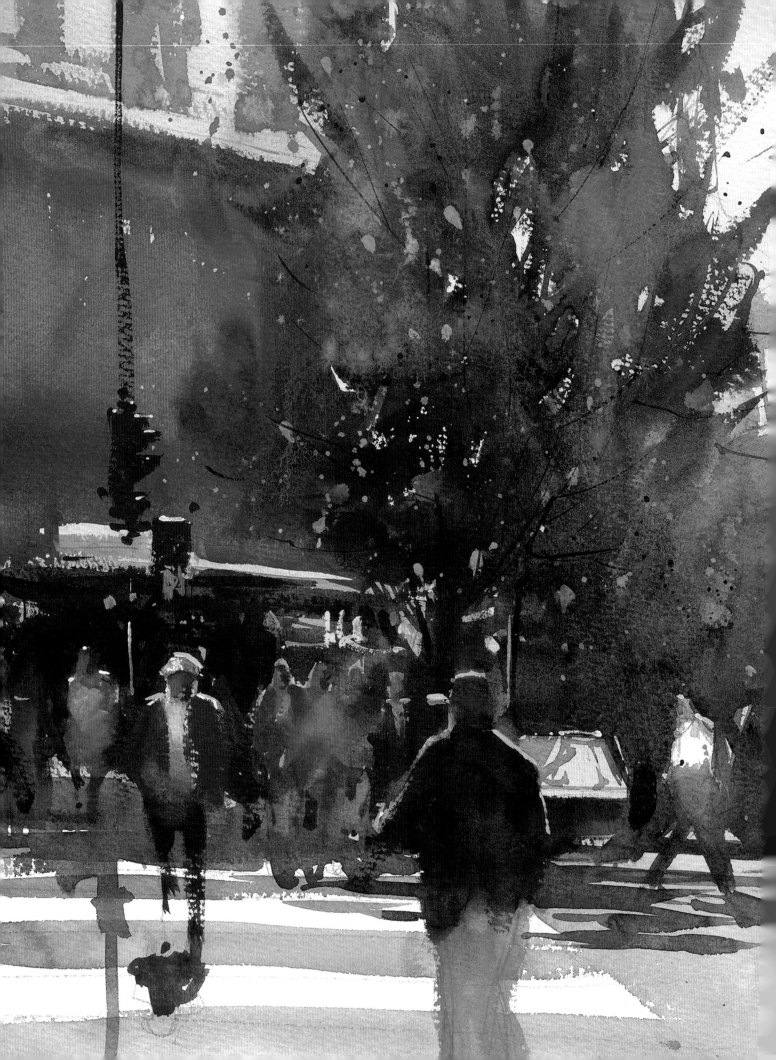

색상환

색상환(color wheel)을 그려보는 데 들인 시간과 노력은 누구에게나 그만한 가치가 있다. 나는 지난 수년간 수십 개를 그려봤는데, 매번 새로운 것을 배운다. 시판되는 수채화 물감이 워낙 다양하므로 제품별로 그려보면, 아주 다양한 2차색(secondary colors) 및 3차색(tertiary colors)을 얻을 수 있다. 색깔이 그림의 분위기, 초점, 긴장감에 영향을 미친다는 사실, 그리고 색의 조화가 좋은 그림과

나쁜 그림의 차이를 만든다는 사실을 이해하는 것이 중요하다.

우리는 원색(primary colors)이 색상환을 지배한다는 것을 안다. 우리는 빨간색과 파란색을 섞으면 보라색이 되고, 빨간색과 노란색을 섞으면 주황색, 그리고 노란색과 파란색을 섞으면 녹색이 된다는 것도 안다.

유사색 팔레트

유사색 색상환 혹은 유사색 팔레트(analogous palette)는 하나의 원색(예를 들어 빨간색)을 고른 다음, 인접한 여러 색을 사용해서 기준 배색을 구성한 것이다. 그림의 분위기를 전달하고 싶으면 유사색 팔레트를 사용하는 것이 아주 좋다. 이때 각각의 원색을 기준으로, 그 인접한 색을 사용해서 별도의 색상환을 만드는 것이 좋다. 즉, 빨간색 계열로 하나, 파란색 계열로 하나, 그리고 노란색 계열로 별도의 색상환을 하나 만든다. 그러면 각각의 색상환은 색온도를 나타내는 색상환이 된다. 즉, 따뜻한 빨간색, 차가운 빨간색처럼 파란색 및 노란색도 각 계열별로 따뜻하고 차가운 색조를 이해하는 데 아주 좋은 방법이다.

분할보색 팔레트

분할보색 팔레트(split complementary palette)를 사용하면 작업이 단순해진다. 그래서 내가 야외 작업에서 선호하는 팔레트다. 일반적으로 더 재미있는 그림을 만들 수 있다. 분할보색은 유사색과 비슷한 개념이지만 한 가지 색이 더 추가된다. 예를 들어, 빨간색 – 주황색 배색으로 작업을 시작한 후, 여기에 파란색 – 녹색 계열의 보색을 하나 추가해서 그림의 균형을 맞추면 된다. 이렇게 하면, 그림은 재미있게 되고, 색상이 조화를 이루면서 그림이 서로 연결된다.

조화색 팔레트

색채 조화는 좋은 그림과 니쁜 그림을 구분할 수 있는 기준이 된다. 색에 관해서 학생들이 자주 하는 질문은 "그건 무슨 색인가요?", "무슨 색으로 칠해야 하나요?" 등인데, 그중에서도 "무슨 색을 가장 좋아하세요?"라는 질문을 자주 받는다. 분명히 말할 수 있는 것은 저자도 그림을 처음 배울 때 선생님께 비슷한 질문을 건넸다. 돌아오는 답변은 색깔에 관한 것이라기보다는 명도(value)에 관한 것이었다. 색깔과 명도를 혼동하는 사람이 많은 것 같다. 명도는 일반적으로 생각하는 것 이상으로 색깔에 많은 영향을 미친다.

색깔이 아니라 명도를 생각하라.

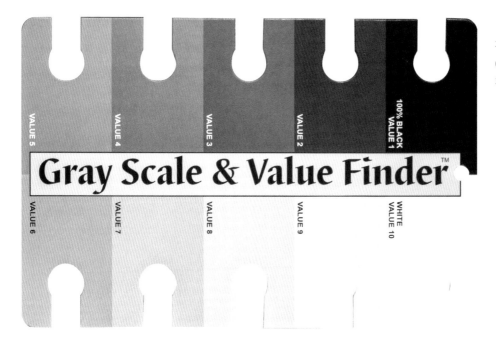

작업실에서는 명도를 조정하는 것은 어렵지 않다. 실제 세상에서는 어떻게 적용되는지 알아보자.

빨간 버스가 있다면, 버스에 칠할 빨간색 하나를 선택하는 것이 버스의 빨간색에 해당하는 명도를 파악하는 것보다 쉽다. 나는 명도가 그림에 어떤 영향을 미치는지 알게 되면서 대상을 다르게 보게 되었다. 더는 어느 빨간색으로 칠할지에 관심을 두지 않고, 대신에 어떤 명도(정확히 말하자면 명암 단계)를 사용해서 모양, 형태, 거리감을 만들어낼지 생각하게 되었다. 대상이 무슨 색을 띠는지 생각할 때는 대상 및 주변의 명암 변화를 파악해야 한다.

그러나 여기서는 일단 좋은 색채 조화가 주는 힘, 제한된 수의 물감을 사용했을 때 얻게 되는 효과, 그리고 무채색을 칠하면 색깔은 더 강렬하게 보이는 이유에 대해서 알아본다.

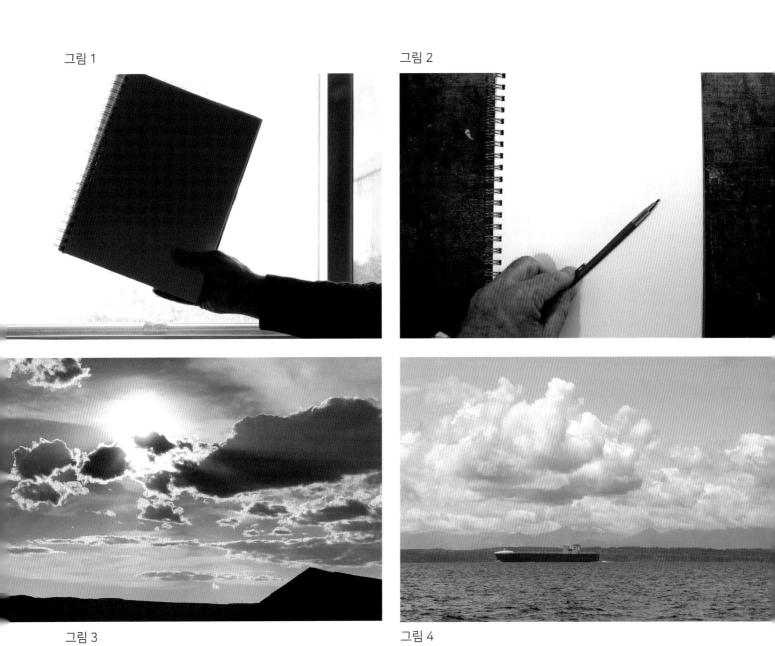

그림 1

그림 2

그림 3

그림 4

그림 1과 그림 3에서 명도는 1단계 혹은 2단계 정도이며(68쪽의 명암 단계 참고), 그림 2와 그림 4에서 스케치북과 구름은 9단계 혹은 10단계 정도다. 여러 해 동안 학생을 가르치면서 자주 보는 실수는 다음이다. 우리가 가진 잠재의식 때문에 눈에 보이는 것을 믿지 못하고, 사물에 대한 선입견에 근거해서 채색하는 경향이 있다. 여기서는 흰 구름과 스케치북을 실제보다 어둡게 채색하는 경향이 있다.

색상표

카드뮴 옐로우 라이트
(cadmium yellow light)

옐로우 오커
(yellow ochre)

카드뮴 오렌지
(cadmium orange)

카드뮴 레드 라이트
(cadmium red light)

알라자린 크림슨
(alizarin crimson)

머룬 페릴린
(maroon perylene)

코발트 블루
(cobalt blue)

세룰린 블루
(cerulean blue)

터콰이즈
(turquoise)

비리디안
(viridian)

인디언 옐로우
(indian yellow)

번트 씨에나
(burnt sienna)

카드뮴 레드
(cadmium red)

카드뮴 레드 다크
(cadmium red dark)

디옥사진 퍼플
(dioxazine purple)

울트라마린 블루
(ultramarine blue)

세룰린 블루 딥
(cerulean blue deep)

다크 코발트 틸
(dark cobalt teal)

샙 그린
(sap green)

뉴트럴 틴트
(neutral tint)

유채색 채색

다음은 불투명 침전 물감인 카드뮴 레드 라이트와 코발트 블루를 종이 위에서 혼색한 예다.

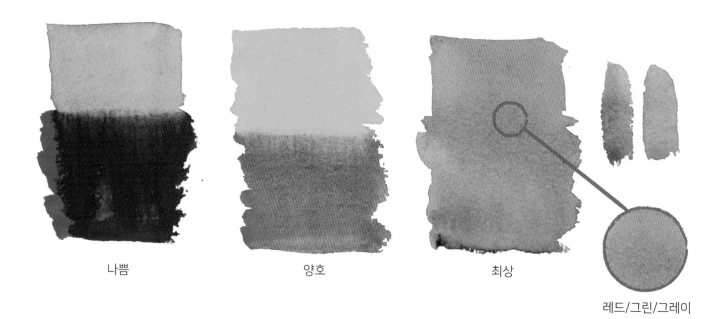

나쁨 · · · 양호 · · · 최상

레드/그린/그레이

나쁨: 제일 왼쪽 예에서는 두 물감의 농도가 다르고, 틸(teal)을 칠하기 전에 레드(red)가 이미 마르기 시작했다. 따라서 바람직하지 않은 탁한 경계가 생겼다.

양호: 가운데 예는 그러데이션이 좀 나은 편이다. 그러나 여전히 레드의 경계선이 보인다. 이것은 레드가 이미 착색되었거나 레드와 그린이 서로 적절히 섞일 수 있는 단계보다 더 말랐기 때문이다.

최상: 제일 오른쪽 예는 두 물감의 농도가 적절했을 뿐만 아니라 건조 단계 혹은 채색 타이밍이 맞았기 때문에, 습윤 상태에서 두 물감이 서로 효과적으로 섞였다.

맨 오른쪽에 보이는 두 붓 터치는 팔레트에서 혼색한 것인데, 하나는 레드가 더 많이 들어간 것이고, 다른 하나가 터콰이즈가 더 많은 것이다. 여기서 보듯이 팔레트 위에서 혼색 것과 종이 위에서 혼색한 것은 결과가 서로 다르다.

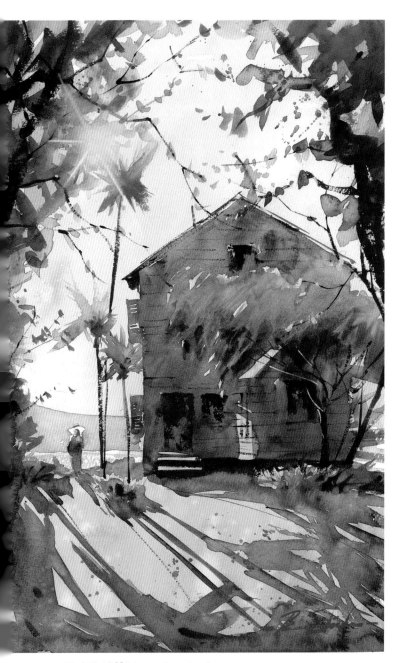

코나의 아침(Kona Sunrise)

그린(green) 혼색하기

나는 녹색 계열을 만들 때는 팔레트보다는 종이 위에서 혼색하는 것을 선호한다. 종이 위에서 두 색을 섞으면 그 조합의 가짓수는 한이 없으며, 튜브에서 녹색 물감을 짜서 쓰는 것보다 색이 더 재미있다. 이런 식으로 반응시킬 수 있는 것은 수채화가 유일하다.

사실 파란색과 노란색을 같은 비율로 팔레트 위에서 혼색하면, 통상 녹색을 얻게 된다. 그러나 두 물감을 종이 위에서 직접 혼색하면, 그림에 더 잘 어울리는 그린/그레이 계열의 색을 얻을 수 있다.

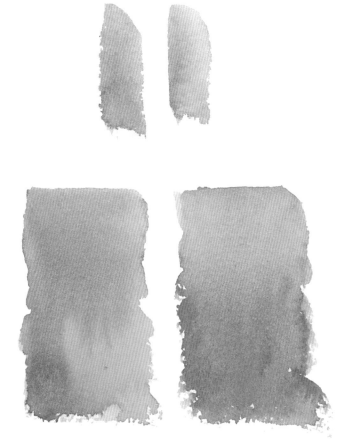

내가 자주 사용하는 조합은 울트라마린과 옐로우다. 오른쪽 예시 중 왼쪽은 투명 스테이닝 물감인 인디언 옐로우를 먼저 채색하고, 젖은 상태에서 투명 침전 물감인 울트라마린 블루를 덧칠한 것이다. 오른쪽은 순서를 바꿔서 울트라마린을 먼저 칠하고, 그 위에 인디언 옐로우를 덧칠한 것이다. 위쪽에 보이는 별도의 붓 터치는 두 물감을 팔레트 위에서 혼색한 후 칠한 것이다.

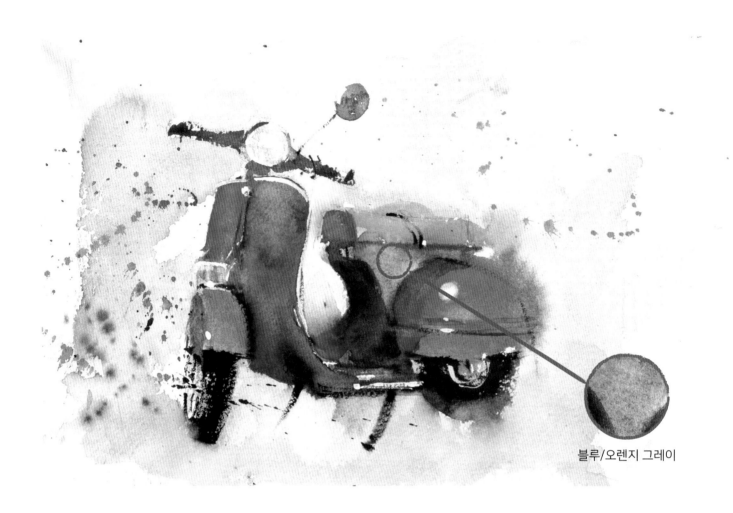

블루/오렌지 그레이

블루 베스파(The Blue Vespa)

기회가 있을 때마다 이런 연습을 해보는 것이 좋다. 시간이 부족하면, 정교하지 않고 자유롭게 그리게 되므로 이때 오히려 멋진 그림이 스케치북에 남게 된다. 배경의 밝은 회색은 스쿠터를 칠할 때 사용한 동일한 물감을 사용하여 팔레트에서 혼색한 것이다.

내가 이 두 색깔의 물감을 사용하는 이유는 서로 너무나 아름답게 대비되기 때문이다. 카드뮴 오렌지는 불투명 스테이닝 물감이고 코발트 블루는 반투명 물감인데, 둘 다 과립효과(granulation)가 좋다. 나의 팔레트에서 이 두 물감이 가장 아름답다고 생각한다. 두 색은 완벽하게 서로를 보완할 뿐 아니라, 둘이 합해졌을 때 시각적인 광채가 아주 특별하다.

두 색상 견본 중 왼쪽은 물과 물감이 오른쪽에 더 많이 몰린 것을 볼 수 있는데, 이것은 붓을 종이 면에서 뗄 때 물과 물감이 몰리기 때문이다. 테이프를 붙여 만든 경계선을 지나서 붓을 들어 올리면 이것을 피할 수 있다.

나는 색의 강도와 물 자국으로 성공 여부를 판단한다. 오렌지색을 충분히 얻지 못했을 때 제대로 안 되었다고 느꼈으며, 터코이즈의 양이나 강도에 대해서는 크게 생각하지 않았다. 나는 여러 물감으로 다양한 혼색을 시도해보기도 하지만, 아울러 채색 타이밍과 농도도 여러 가지로 실험해본다. 작업실에서 이런 색상 견본을 만들어서 스케치북에 넣어두면, 작업 중 새로운 아이디어가 생기면 주저하지 않고 실행에 옮겨볼 수 있다. 따라서 목표와 열정을 지니고 그림에 집중할 수 있다.

가운데 3차색은 녹색보다는 회색에 가깝다.

암색 만들기

시판되는 블랙을 사용하는 대신, 물감을 혼합해서 암색(dark colors)을 만들 수 있다.

아래 사진은 두 가지 블랙(아이보리 블랙과 램프 블랙)이다. 그림에서 가장 어두운 곳을 표현할 때 이들을 사용할 수는 있지만, 마르고 난 후에 보면 매우 단조롭다. 문질러 칠해보면 둔탁하고 별 재미없는 채색이 된다.

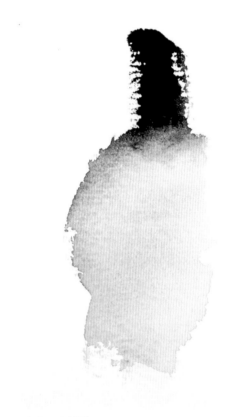

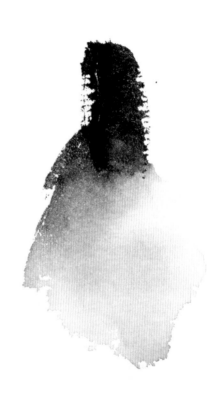

아이보리 블랙 램프 블랙

다음 쪽에 보이는 것처럼, 두 가지 서로 다른 물감을 섞어서도 여전히 짙은 암색을 표현할 수 있다. 이렇게 하면 채색이 훨씬 흥미롭고, 어두운 쪽으로 빛이 이어지므로 어두운 부분이 더욱 강조된다. 한색(cool color)과 난색(warm color)을 사용하여 물감의 혼합비를 다양하게 실험해보면서, 이 기법을 확실히 익히는 것이 좋다. 한색을 많이 사용하면 겨울이나 을씨년스러운 날에 적합한 암색이 되고, 난색을 많이 사용하면 뜨거운 날에 어울리는 따뜻한 암색을 얻을 수 있다.

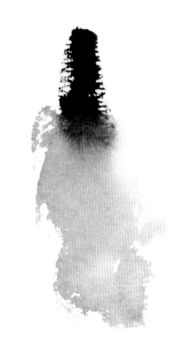

울트라마린(ultramarine)과
머룬 페릴린(maroon perylene)

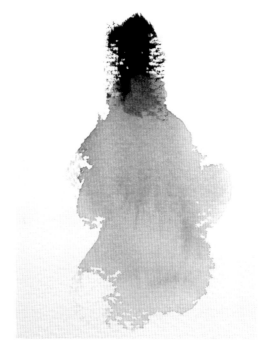

터과이즈(turquoise)와
알리자린 크림슨(alizarin crimson)

디옥사진 퍼플(dioxazine purple)

퍼플 번트 씨에나(purple burnt sienna)

유채색과 무채색

무채색으로 그림을 그리는 것은 매우 중요하다. 색상환에서 무채색은 원색이나 2차색 못지않게 중요하다. 우리는 빨간색과 노란색을 섞으면 오렌지색을 얻을 수 있다는 것을 안다. 그러나 따뜻한 회색 혹은 차가운 회색을 만드는 법을 알지 못하는 사람이 많다. 실제로는 원색이나 2차색보다 이들을 더 많이 접한다.

글레이징 기법으로 물감을 쌓아서 회색 톤으로 만드는 걸 제대로 못하는 작가도 있다. 그래서 채색이 따분하고 탁하게 된다. 여기서 말하는 회색은 튜브 물감으로 시판되는 것을 말하는 게 아니고, 두세 가지 물감을 섞어서 만든 색을 말한다. 또한 팔레트에서 몇 가지 물감을 그냥 섞어서 만드는 것을 말하는 게 아니다. 그렇게 하면 영락없이 단조롭고도 칙칙한 색이 된다. 종이 위에서 여러 층으로 덧칠하는 것을 말하는 것도 아니다. 종이 위에서 유채색을 혼색하는 것이 중요하다면 무채색인 회색도 마찬가지로 중요하다. 조합의 수는 한이 없으므로, 이를 잘 이용하면 원하는 분위기와 재미를 이끌어낼 수 있다.

우천 연기(Rain Delay)
붉은 차양과 지면 반사를 빼면, 이 그림은 회색을 공부하기에 좋다. 회색을 이용해서 그리는 것이 왜 그리도 중요한지 알 수 있다. 회색은 더 밝은 색을 가진 부분을, 색상/명도 측면에서 지원하는 역할을 한다. 형태를 서로 연결해주고 원근감이 생기게 만든다. 차가운 회색은 지평선을 멀어 보이게 만들고, 따뜻한 회색은 가깝게 보이도록 만든다.

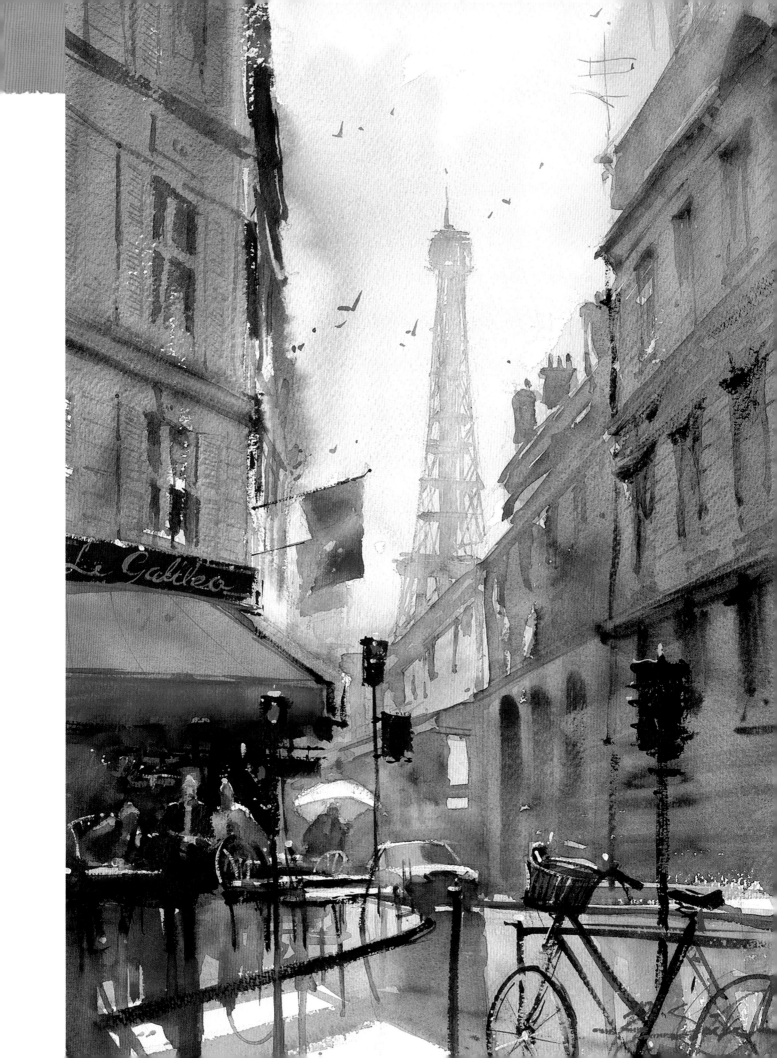

다음은 두 가지 색을 섞어서 얻을 수 있는 회색의 범위를 보여주는 간단한 예다. 따뜻한 쪽은 번트 씨에나고 차가운 쪽은 울트라마린 블루다. 이 두 가지 색이 만나서 만들어내는(가운데 3분의 1), 따뜻하고 차가운 바이올렛/그레이 계열로 인해서, 자칫 그림에서 칙칙하고 따분할 수 있는 부분에 재미가 생겼다. 이것은 주변 색깔과 대립하는 것이 아니라 지원하기 때문이다.

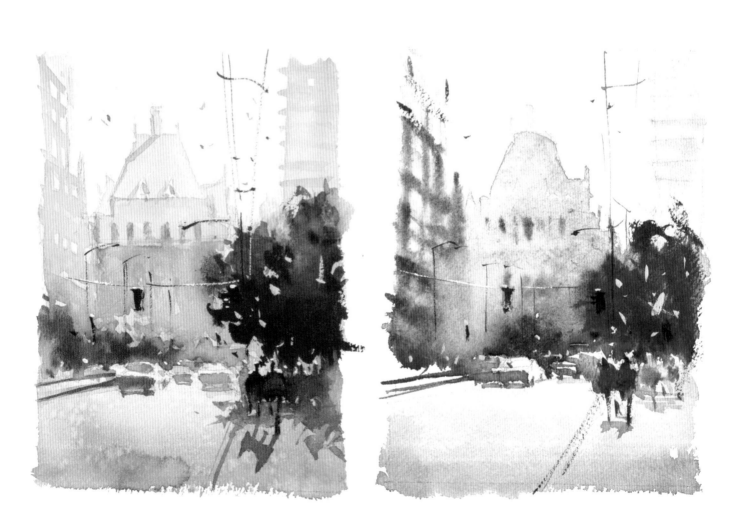

벤쿠버 호텔(Hotel Vancouver)

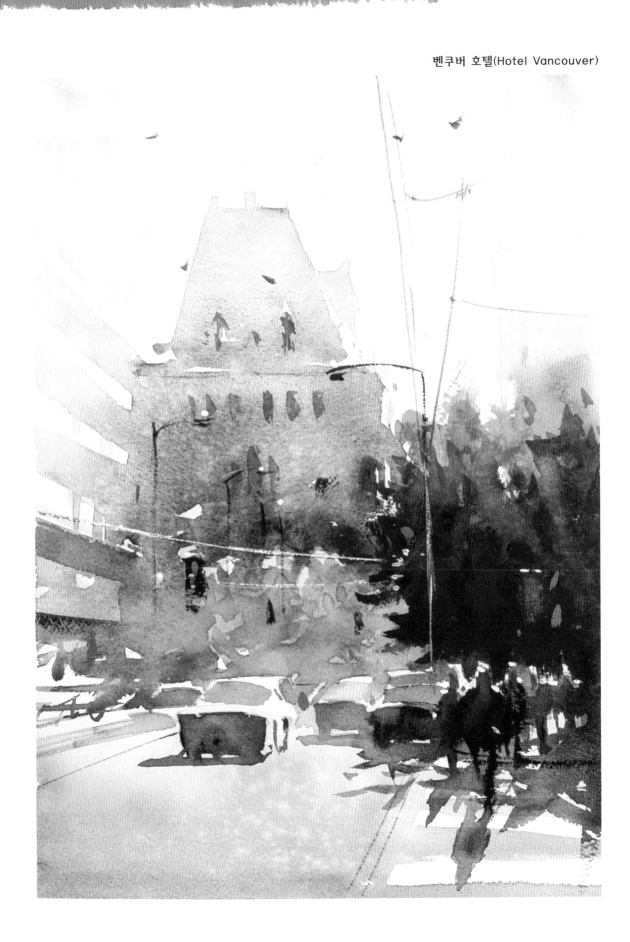

색상 견본

내가 사용하는 배색(配色) 몇 가지를 소개한다. 보색인 두 물감을 혼색할 때 회색이 되지 않게 하는 방법이다. 제대로 안 될 때도 있다. 종이 위에서 혼색하면, 두 색이 각각의 강도를 유지하면서 3차색이 만들어진다. 그러나 팔레트 위에서 혼색하면 회색이 된다.

불투명 침전 물감인 카드뮴 옐로우 라이트와 투명 스테이닝 물감인 디옥사진 퍼플(dioxazine purple)을 혼색한다. 작은 색 견본은 두 색을 팔레트 위에서 섞은 것이다. 왼쪽이 옐로우의 양이 많은 것이며 오른쪽으로 갈수록 퍼플의 양을 늘린 것이다. 여기서는 묽게 채색했지만, 디옥사진 퍼플은 나의 팔레트에 있는 물감 중에서 가장 어두운 것 중 하나이기 때문에 어렵지 않게 블랙이나 명암 1단계로 만들 수 있다(68쪽의 명암 단계 참고).

위의 큰 견본은 두 물감을 같은 농도와 명도를 기준으로 종이 위에서 혼색한 것이다. 이처럼 종이 위에서 혼색하면 3차색이 되는데, 이를 이용해서 분위기, 빛, 흥미를 만들어낼 수 있다.

내가 가장 선호하는 조합이다. 반투명 침전 광물 안료 물감인 번트 씨에나, 그리고 스테이닝 투명 물감인 터콰이즈의 혼합이다. 종이 위에서 이 두 물감을 섞으면 무궁무진한 조합을 만들어낼 수 있다. 낡은 빌딩, 비에 젖은 거리 풍경, 인물 등을 표현할 때 가장 좋아하는 조합이다.

이것은 번트 씨에나와 울트라마린 블루를 종이 위에서 혼색한 것이다. 둘 다 투명 침전 물감이다. 왼쪽은 두 물감의 농도가 적절하지 않아서, 보기 싫은 백런(back run)과 물 자국이 생긴 경우다. 오른쪽도 같은 물감이지만 비슷한 농도의 물감을 사용함으로써 아름다운 그레이 - 바이올렛을 얻었다. 제품에 따라서는 그레이(회색) 대신에 그린(녹색)이 나타나기도 한다.

여기서 사용한 물감은 카드뮴 레드 라이트와 코발트 틸인데, 둘 다 불투명 침전 물감이다. 이들 물감은 안료의 강도가 세고 질량이 커서 혼색하기 쉽지 않다. 따라서 혼색되는 부분은 어둡고 탁한 회색이다.

니스 항구(Nice Marina) 그리기

가끔은 꼭 그려보고 싶은 장면을 만난다. 내가 프랑스 니스(Nice)의 항구에 도착하는 순간 마음속에서는 이미 그림을 완성하고 있었다. 아무 생각 없이 바로 그림부터 그리고 싶겠지만, 그러지 말고 잠시 시간을 내어 썸네일 스케치(thumbnail sketch)로 머릿속에 보이는 것을 종이 위에 옮기는 것이 좋다.

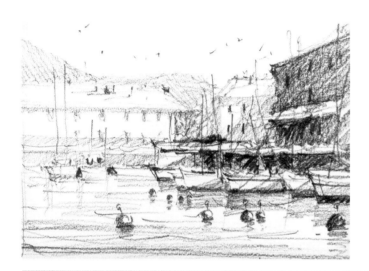

이 그림은 두 바탕칠부터 시작한다. 그림의 3분의 2를 차지하는 커다란 그레이 워시와 아래쪽의 터콰이즈 워시다.

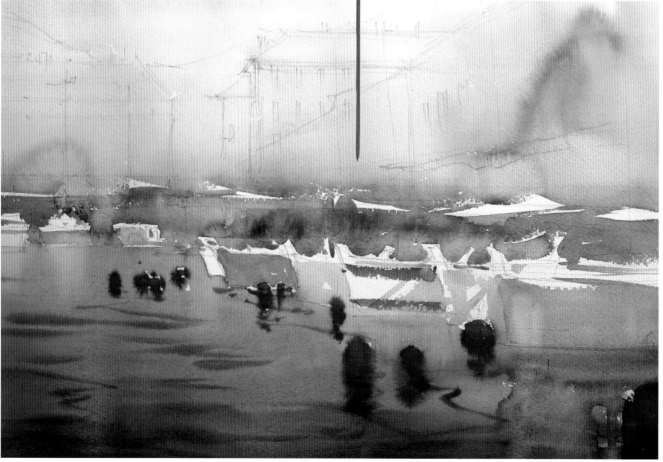

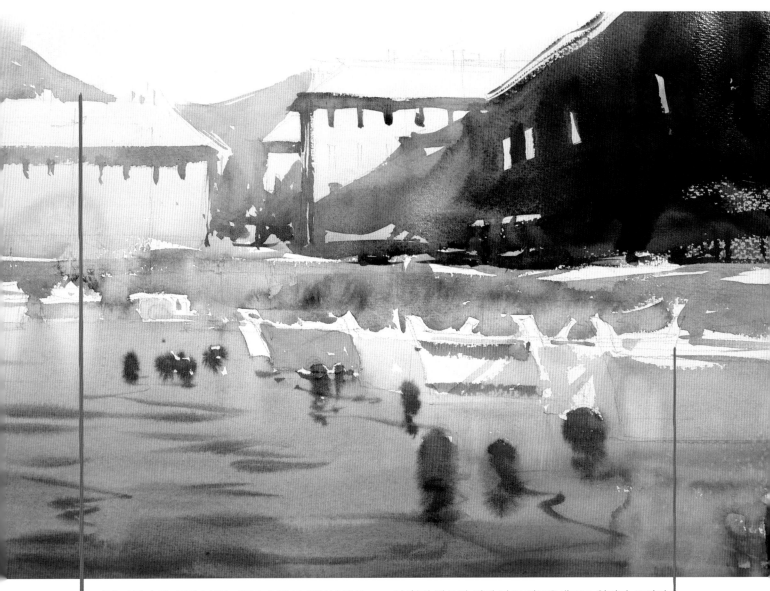

전부 마른 후에, 멀리 보이는 언덕, 그리고 이어서 건물을 채색한다.

이 칠이 마르기 전에 아주 어두운색으로 원경과 근경의 그늘을 서로 연결시킨다.

이제 창문, 보트의 상세 그리고 형태를 연결해 표현하는데, 이것은 중경(中景)과 근경이 서로 어우러지게 만드는 데 도움이 된다.

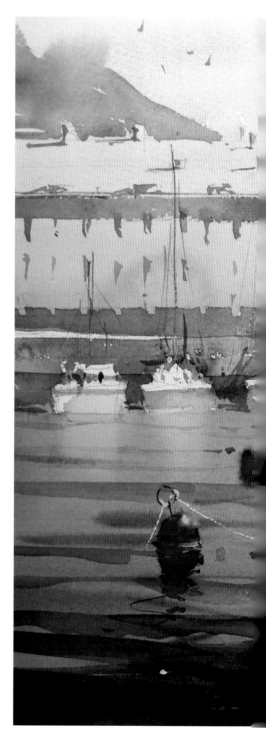

마지막으로, 최종 손질을 한다. 보트와 부표를 좀 더 손
보고, 돛대, 로프 등 상세한 부분을 그려 넣고, 물결 및
반영(反影)을 그린다.

기법 개발

이 장에서는, 좀 더 나은 작품을 만들기 위해서 내가 수년에 걸쳐 개발한 몇 가지 기법을 소개하는데, 독자 여러분에게도 도움이 될 것이다. 그러나 기법은 그 자체로 덫이 될 수 있다. 기법을 지속해서 연구하지 않으면, 그림이 정체되고 감흥이 없어진다. 좋은 소식은 붓 터치가 같은 사람은 아무도 없다. 음악 혹은 음식에 대한 개인적 취향이 다르듯이, 우리 각자는 개성을 가지고 있고, 시간이 지나면 그것이 드러난다. 이 절에서는 각자가 습득해서 실력을 향상시킬 수 있는 새로운 기법을 설명할 텐데, 이들 기법을 본인의 스타일로 바꾸는 것을 도전 과제로 삼기 바란다.

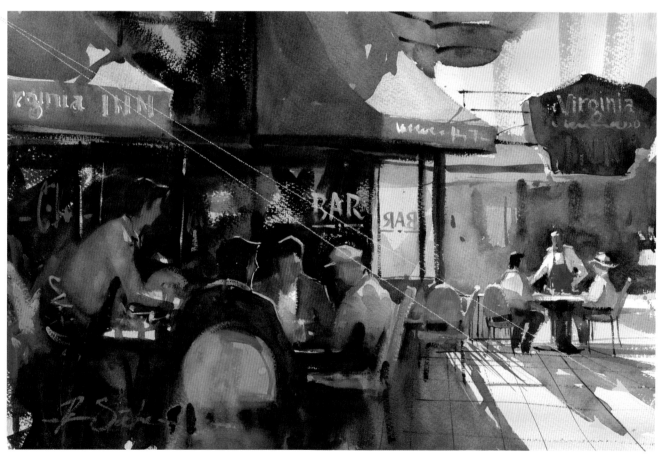

이 그림에서 내가 목표로 삼은 것은, 왼쪽 위부터 오른쪽 아래까지, 하나의 큰 그늘로 그림을 연결하는 것이었다. 물 자국이나 백런을 피하고자, 연속적인 한 번의 워시로 채색하였다.

그림자

그림자는 계속 움직인다. 태양에서 보듯이 광원은 위치가 계속 바뀌므로 여러 측면에서 그림자에 영향을 미친다. 광원의 위치와 강도가 바뀌면 그림자에 극적인 일이 생긴다. 차갑고 어둡던 그림자가 잠시 동안은 따뜻하면서도 찬란한 색을 띠는 경우도 있다.

주의: 그림자를 그릴 때 자주 저지르는 실수 두 가지가 있다. 하나는 그림자가 연결이 안 되어 있는 것이고, 또 하나는 그림자를 원 물체가 거울에 반사되듯이 그리는 것이다. 실제는 그런 경우가 거의 없으므로 그림에서 혼란이 생긴다. 그림자가 떨어지는 표면도, 그림자를 만드는 원 물체만큼, 그림자의 형태에 영향을 미친다는 것을 기억해야 한다.

Tip 의자 자체뿐만 아니라 그림자가 만들어지는 면인 지면도 그림자의 형태에 영향을 미친다.

Tip 이 그림에서 인물과 그림자가 어떻게 연결되어야 하는지 알 수 있다.

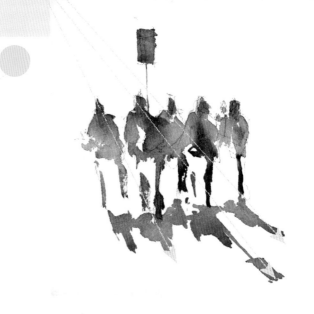

반사

반영(反影)은 그림자와 달리, 이미지를 반사하는 면이 움직일 때만 움직인다. 다시 말하면, 반사면이 움직이면 반영도 움직인다. 비가 온 뒤의 길거리처럼 반사면이 고요하면 반영도 움직이지 않는다. 그러나 수면처럼 반사면이 움직이는 면이라면 상당히 다르다.

엘리엇 베이 계류장(Elliott Bay Marina)

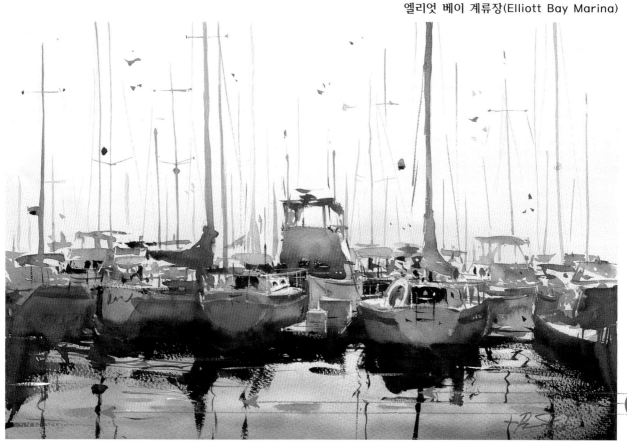

항구에 정박된 보트처럼, 여러 물체의 그림자가 만나면 결과는 이들 물체의 요약본이다. 작가로서는 그림을 더 자유로이 그릴 수 있는 좋은 기회가 된다. 힘이 넘치고 자유분방한 붓 터치를 사용함으로써, 그림의 구성에 삶의 활력을 불어넣을 수 있다.

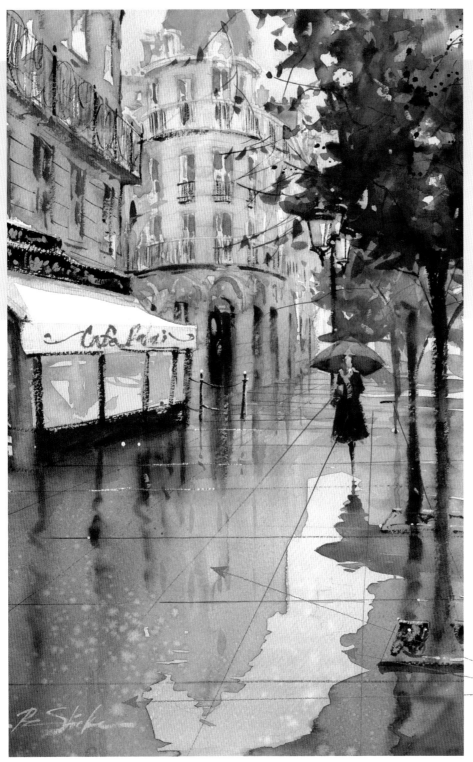

Tip

물체가 겹쳐진 경우엔 반영도 연결해서 표현한다. 반영에 대해서 너무 많이 생각하지 않도록 한다. 단순할수록 좋다.

주의: 반영을 연결할 때는 주의가 필요한데, 그림자와 혼동하면 안 된다. 반영은 아래쪽 한 방향으로만 만들어진다.

홀로 파리에서(Solo in Paris)

원근법

그림을 서서 그리지 않고 앉아서 그리면, 대상의 원근이 상당히 달라진다. 앉아서 보면 수직선이 서로 평행하지 않으며, 몸의 움직임도 제한되기 때문에 선의 간격도 좁아진다.

주의: 스케치나 채색할 때, 앉아서 작업하면 결과가 달라진다.

Tip 계속 서서 작업하는 것이 어려우면, 스케치할 때라도 서서 작업하는 것이 좋다. 이렇게 하면 수직선과 투시선을 초기에 제대로 설정할 수 있다. 전체적인 윤곽을 스케치한 다음, 채색은 앉아서도 할 수 있다. 나는 서서 채색하는 것을 선호한다. 그러면 뒤로 한발 물러서서 적당한 거리에서 그림을 관찰할 수 있기 때문이다. 또한 느슨하고 자유로운 스타일로 스케치하는 데도 도움이 된다.

긴장감 해소

그림에 긴장감을 도입하거나 해소시키는 데 가장 좋은 방법 중 하나는 지평선 혹은 수직선에 다가가는 것이다.

TIP

아래 왼쪽 사진에서는 가게 간판이 건물 벽 모서리에 접해 있다. 깊이감이 느껴지지 않기 때문에, 그림자가 건물 쪽에 드리우면 그림에 혼란이 생긴다. 오른쪽 사진은 위치를 바꿔서 찍은 것인데, 원근 측면에서 많이 달라졌다. 야외에서 스케치를 시작하기 전에 이런 작은 부분도 꼼꼼히 살펴서 적절히 조정한다. 비교적 사소한 부분도 최종 작품에 미치는 영향은 매우 크다.

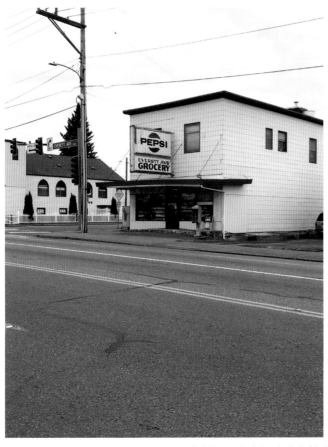

주의: 이 그림에서는 모서리 및 선을 처리하는 방법을 정해야 한다. 스케치 단계에서 해결할 수 있는 문제도 있으며, 일단 채색을 시작하면, 칠로 인해서 스케치가 제대로 보이지 않는다. 따라서 이때는 채색하면서 필요한 결정을 내려야 한다.

상세 표현

너무 멀거나 중요하지 않은 부분까지 세세하게 전부 그리면, 작업 속도가 늦어질 뿐만 아니라 전체 그림을 통해서 작가가 말하고자 하는 부분에 시선이 집중되지 않는다. 이 내용은 다음 비유를 통해서 쉽게 기억할 수 있다. 세부적인 것을 표현할 때는, "야구공을 던져서 맞출 수 없는 크기라면 그리지 않는다."

나르본 거리(Narbonne Street), Aquabee 수채화지

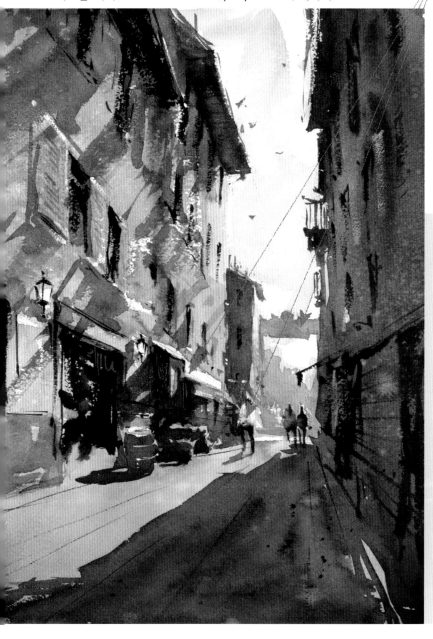

Tip

나쁘거나 부정적인 긴장감을 피할 수 있는 가장 좋은 방법은 세세한 부분을 생략하는 것이다. 상세하게 그리는 것이 그림에 도움이 되는지 자문해본다. 세심하게 계획된 몇 개의 형태만으로도 도시 전체의 거리를 보는 듯하게 표현할 수 있다.

고요한 영역 혹은 추상적인 영역은 그림을 보좌하는 중요한 요소다. 그림의 초점은 주차된 개별 혹은 사람들이 신고 있는 신발이 아니라, 메시지를 전달하고 있는 중요한 요소에 가 있어야 한다. 대신에 이 영역에서는, 수채화만이 가지는 표현 기법 및 우연의 효과를 통해서 매우 흥미로운 색채 변화를 추구할 수 있다.

야구공을 던져서 맞출 수 없는 크기라면 그리지 않는다.

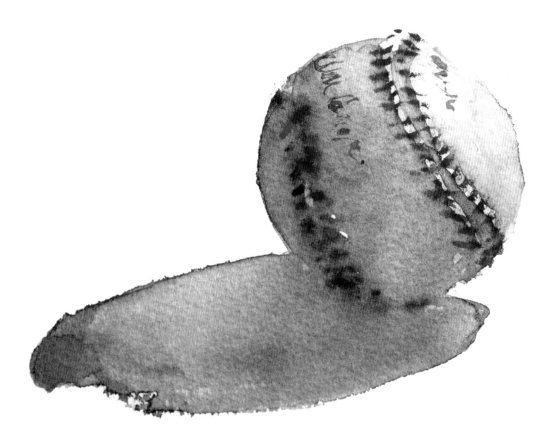

마지막 Tip

마지막으로, 모든 사람에게 줄 수 있는 최고의 조언은 내가 오래전에 받은 것이다. **그림을 자주, 많이 그려라.** 자신을 독려하여 새로운 기법을 시도하고, 자신만의 기법이라고 부를 수 있는 기법을 개발해야 한다. 성공하는 경우보다 실패하는 경우가 항상 더 많지만, 수채화 팔레트가 부르는 내면의 소리에 귀 기울인다.

저녁의
목소리

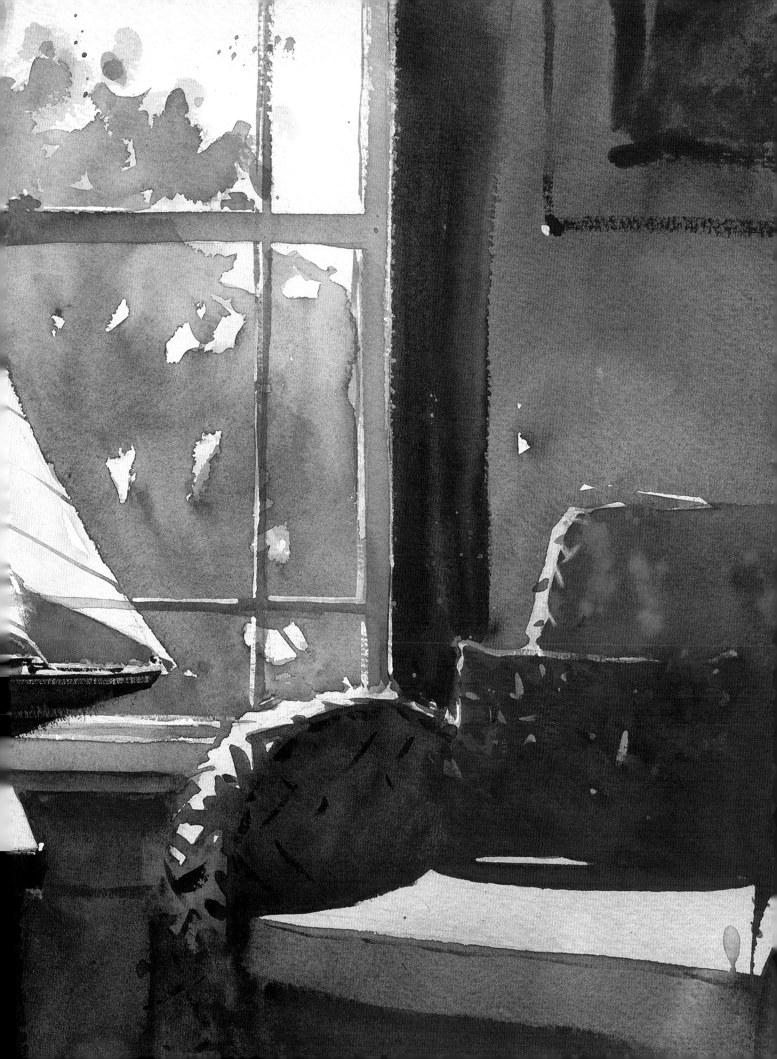

자신의 목소리를 만든다

작가를 따로 구분해서 말하자면 한 가지가 공통점이 있다. 그것은 그림을 그리는 데 들인 시간이다. 예술적인 기법을 연마하는 아주 긴 시간을 거치면서, 각자의 개성과 스타일이 확립된다.

이제 그림을 배우기 시작한 사람을 보자. 그들은 스케치, 물감 선택, 붓질 등 거의 모든 것을 겁낸다. 구입해야 할 도구를 선택할 때도 주저한다. 나도 그런 경험이 있기에 안다. 나는 모든 것을 일일이 물어보았는데, 그림에도 그것이 드러났다. 여러 해가 지났어도 여전히 같은 의문을 가지고 있고, 이 책에서 여러분에게 언급한 함정에도 빠진다. 그러나 이제는 종이에 어느 워시를 언제, 어떻게 적용해야 하는지 알고 있다. 스케치는 내가 원하는 형태에 좀 더 가까워졌고, 도구는 그동안 사서 사용하지도 않고 작업실에 가득 쌓아둔 것 중에서 잘 골라서 쓰고 있다. 그러나 더 중요한 것은 작품을 통해서 내가 말하고 싶은 것이 무엇인지를 알게 되었다는 것이다. 여러분도 이제 이 부분을 생각해봐야 한다. 시간이 흐르면 체득하게 되는 수채화 기법만큼이나 중요한 것이 이 부분이다.

야외 수채화는 자신의 목소리를 찾는 데 도움이 된다. 야외 수채화를 고수하고 지속적으로 연습하면, 그림을 그리는 데 여러 면으로 도움이 된다. 야외에서 작업하면 계산을 하지 않아도 붓이 저절로 반응한다.

이어지는 3개의 그림은 쇼핑 거리를 그린 것이다. 모두 비슷한 장소에서 그린 것이지만, 분위기는 사뭇 다르다.

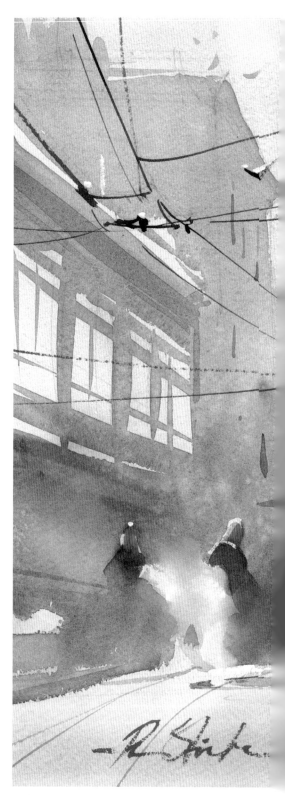

시장의 아침(Morning Market)

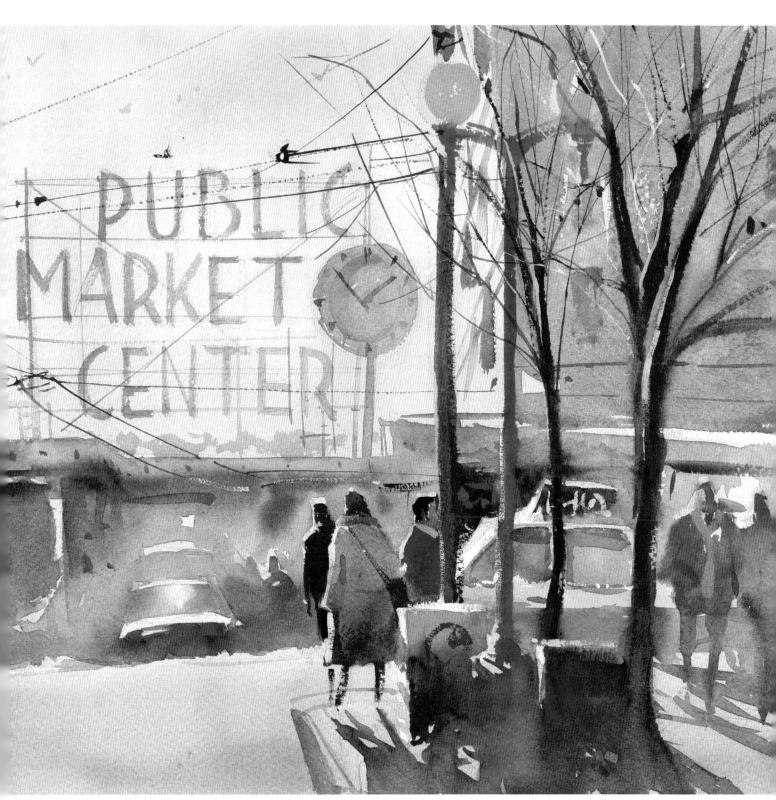

이 그림에서는 쇼핑 거리에서 흔히 볼 수 있는 여러 세세한 부분은 거의 표현하지 않고, 대신에 한 사람(노란 코트를 입은 여자)에만 초점을 맞추었다. 그림의 거의 3분의 2를 연결하는 뿌연 워시를 통해서 그것이 가능하게 되었다.

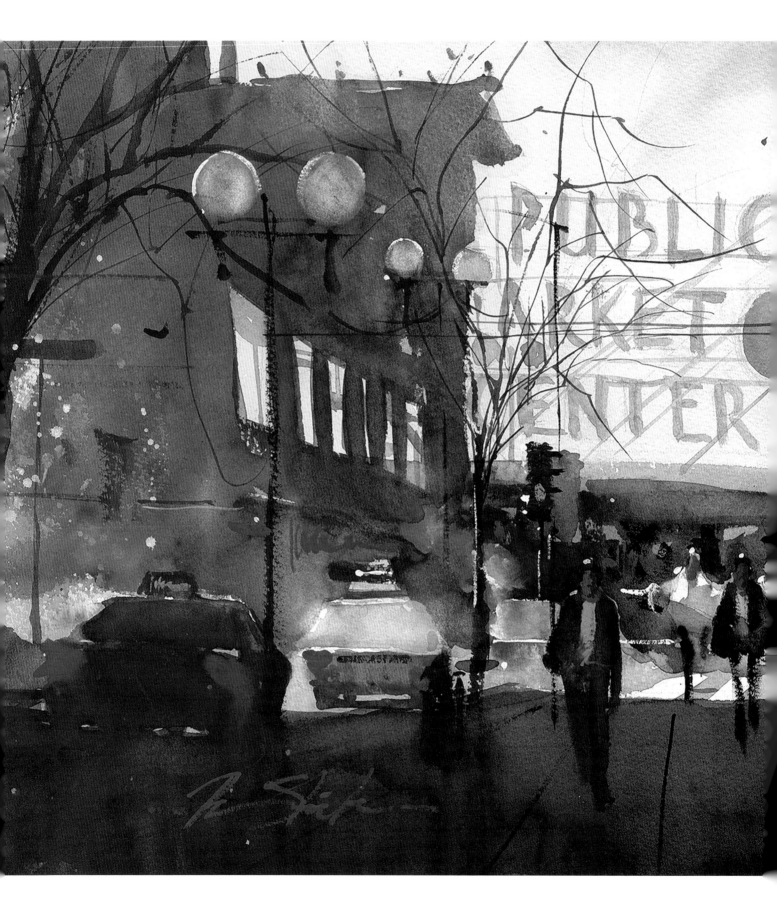

눈을 가늘게 뜨고 이 그림을 보면, 세 가지 기본 형태만 보인다. 하늘, 빌딩 그리고 이야기를 만들어내는 형태다. 빛 반사를 통해서 자동차와 사람을 드러낸다.

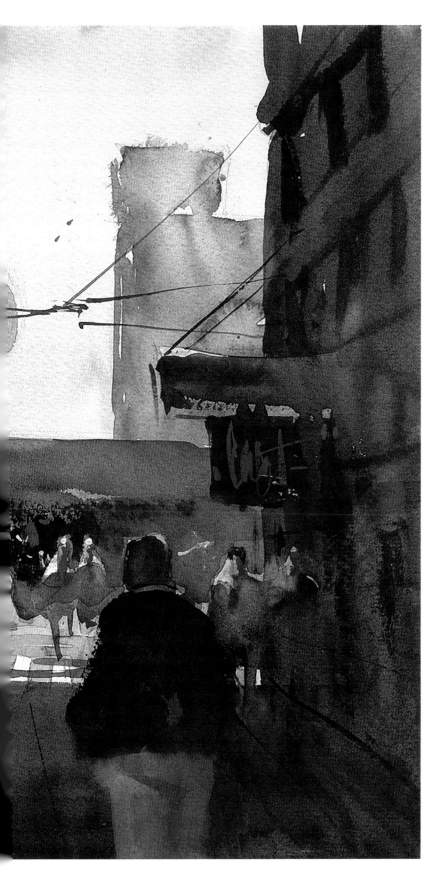

시장의 오전(Mid-morning Market)

이 그림의 구성은 전적으로 빛에 초점이 맞춰져 있다. 인물, 그림자, 건물의 원근 표현 등은 한 가지만 말하고 있다. 빛을 보라!

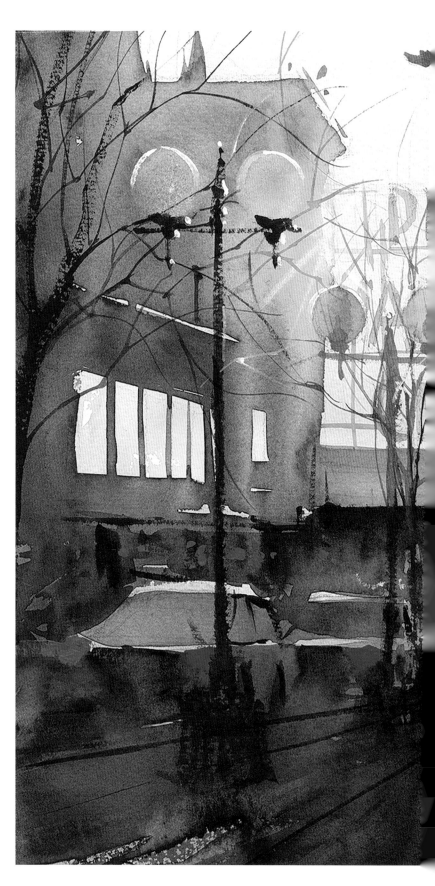

시장의 오후(Afternoon Light Market)

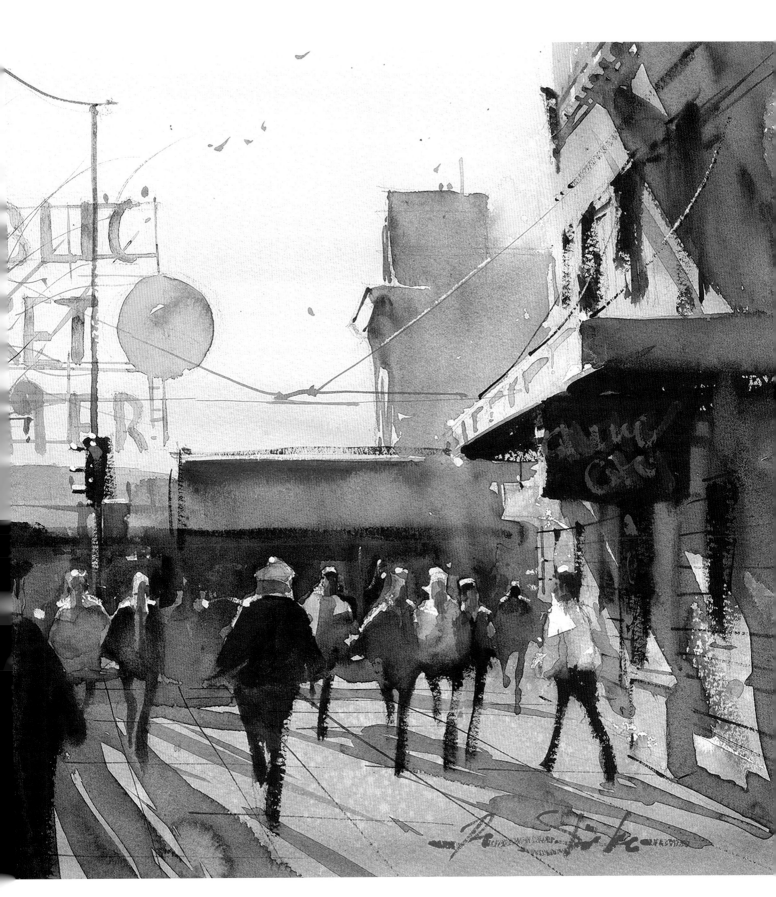

프라하(Prague)의 교차로

여기서는 각자의 예술적인 목소리를 작품에 담는 방법을 단계별로 설명한다. 작업한 날은 날이 흐려서 그림자는 부드러웠고 색상은 차분했다. 그러나 프라하의 교차로는 화려한 색상이 더 어울린다고 생각했다. 색상을 변경하거나 형태의 스타일을 바꾸는 것도 각자의 예술적인 목소리를 찾는하나의 방편이 될 수 있다.

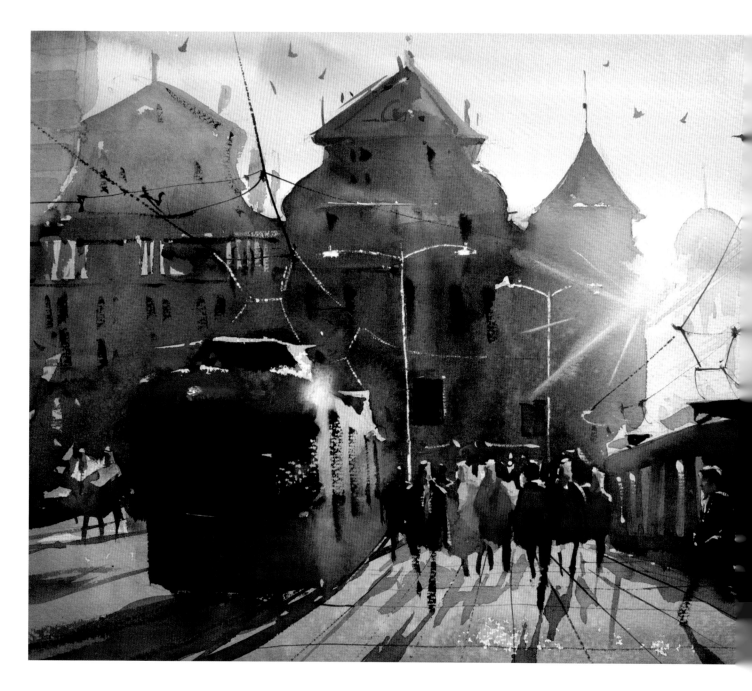

작가의 목소리

맨 먼저 인디언 옐로우와 알리자린 크림슨으로 하늘, 오른쪽 건물, 근경을 묽게 바탕칠한다.

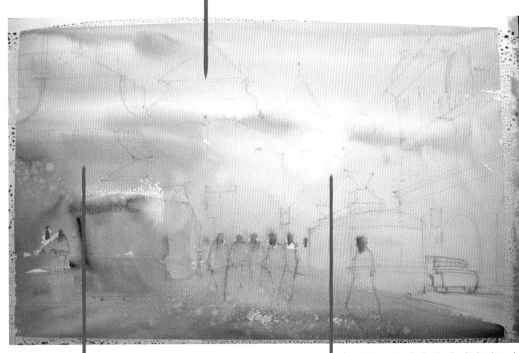

아직 젖어 있는 상태일 때, 건물과 왼쪽 큰 기차를 퍼플(purple)로 덧칠한다.

칠이 마르기 전에, 물이 거의 없는 촉촉한 붓을 사용해서, 하늘과 건물 오른쪽 일부를 닦아낸다. 여기가 그림의 초점이다. 이 부분이 그림의 분위기를 만들고, 그림자를 결정한다.

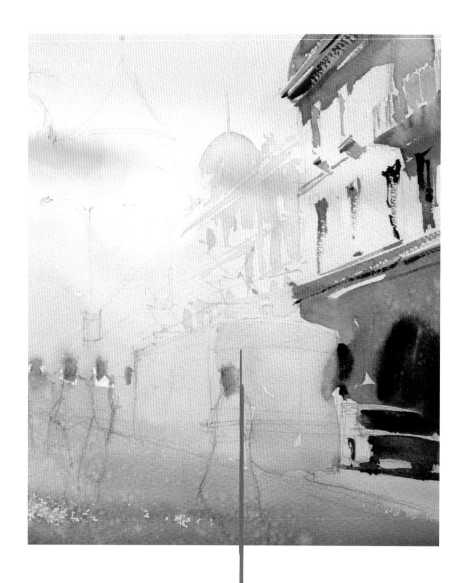

다음 단계가 그림에서 가장 어려운 데, 큰 건물과 중경 및 근경에 보이는 기차 및 인물을 서로 연결하는 것이다. 처음에 건물의 위쪽과 오른쪽을 인디언 옐로우를 사용해서 채색하기 시작하는데, 이후 번트 씨에나와 퍼플로 빠르게 바꿔서 칠한다. 여기서 물감을 팔레트에서 섞지 않고, 종이 위에서 직접 덧칠해서 섞는 것이 중요하다. 이렇게 해야 색의 그러데이션이 훨씬 재미있게 표현되고, 햇빛 느낌을 만들어내는 데도 도움이 된다.

배경에서 분위기가 느껴지게 만든다. 몇 번의 빠른 붓 터치로 멀리 보이는 건물에 창문과 일부 건축적인 상세를 표현한다. 조금 더 진한 농도의 물감을 사용해서 오른쪽 건물도 같은 방식으로 채색한다.

마지막으로, 칠이 마르기 바로 전에, 건물 뒤에서 비치는 햇빛을 표현하기 위해서 종이 타월을 사용해서 물감을 대각선 방향으로 닦아낸다.

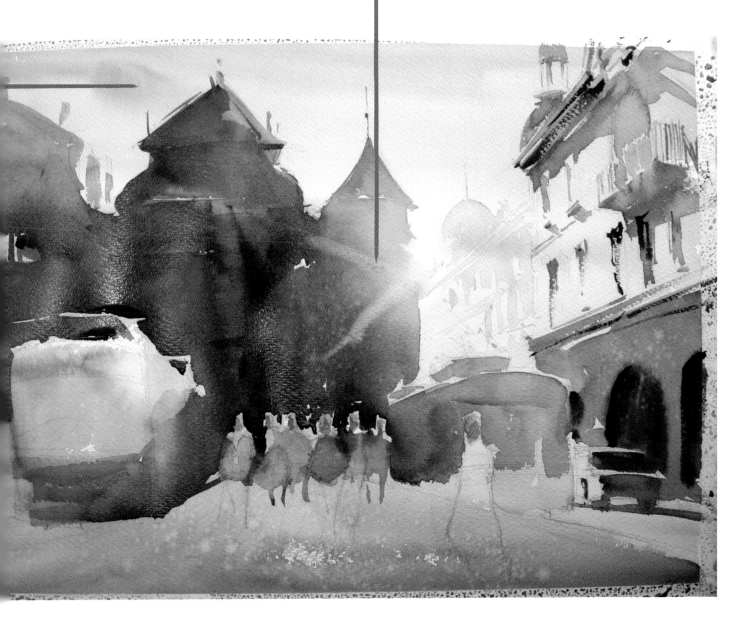

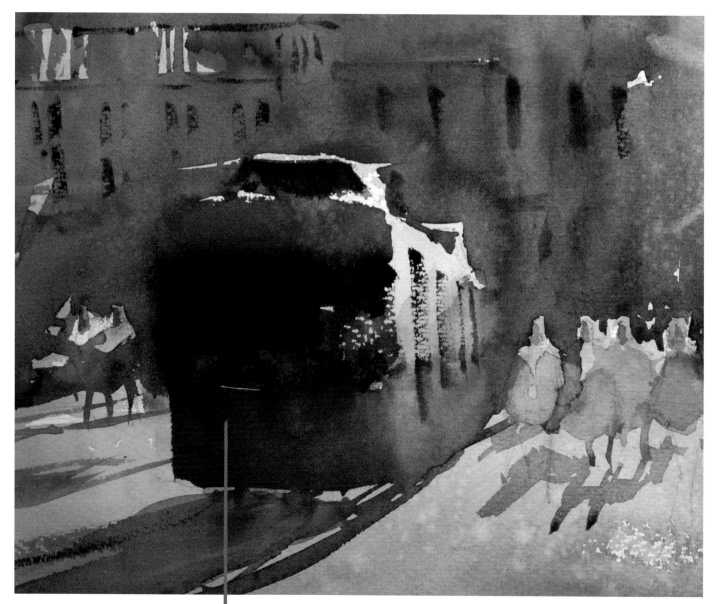

기차를 상세하게 표현해야 할 이유가 전혀 없으므로, 카드뮴 레드 다크로 진하게 칠한 전 차의 위아래를, 암색(dark color)을 사용해서 연결한다.

이 정도면 나머지는 작업실로 돌아와서 마칠 수 있다. 따라서 세세한 부분에 구애받지 않고 자유로이 그림을 완성할 수 있다. 마지막으로 주요 인물을 그려 넣고, 리거붓으로 선로도 그린다.

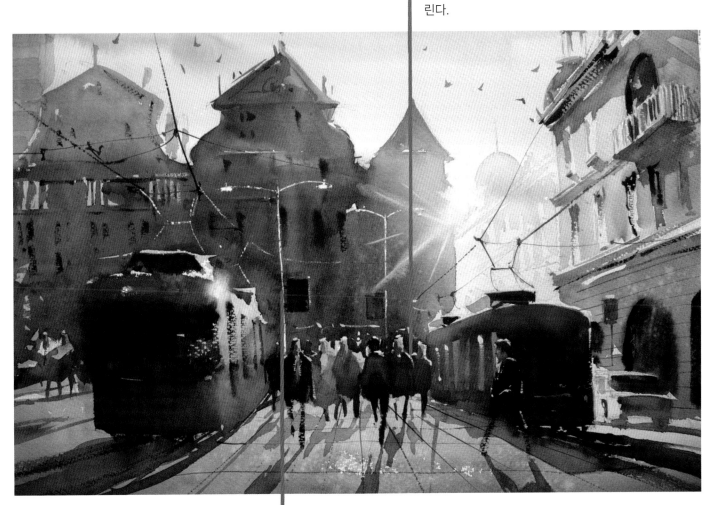

날카로운 칼로 긁어서 가로등과 전선도 표현한다.

독창적인 스타일

우리 모두 작품 속에 자신의 고유한 목소리와 비전을 가지고 있다. 그것은 우리가 발전하면서 지속적으로 탐구해야 하는 것이다. 내가 존경하는 작가의 네 작품을 여기서 소개하는데, 수채화가 구현할 수 있는 다양한 스타일과 가능성을 볼 수 있다.

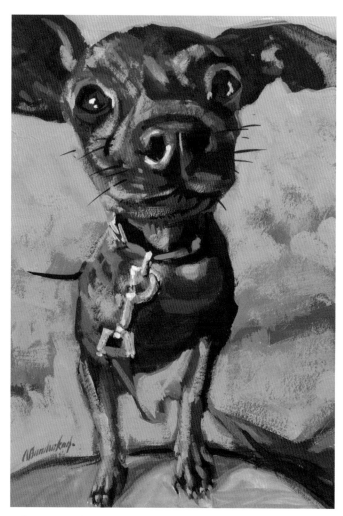

Ollie, Angela Bandurka 작

과슈, 29×14cm

Angela는 미국에 거주하는 캐나다 작가인데, 약간 심각한 주제를 주로 선택하는 것으로 알려져 있다. 그러나 우리 집 개 Ollie를 소재로 한 이 과슈 작품에서는 작가의 엉뚱하고도 익살스러운 면을 볼 수 있다. Angela는 제한된 수의 물감만으로 단축 원근(foreshortened perspective; 역자 주: 앞쪽에 보이지만 원근법으로 인해서 멀어지면서 작아지는 효과)을 적용해서, Ollie의 눈에 흐르는 감정을 잡아냈다.

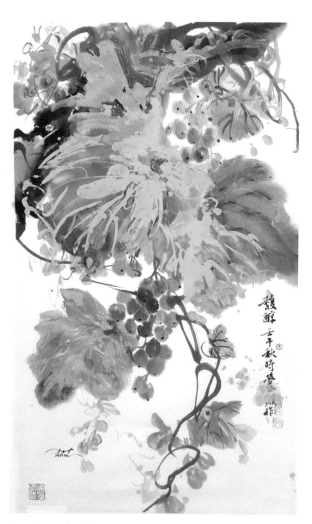

Lapis Malachite Sumi, YuMing Zhu 작

수채물감 및 과슈, 55×38cm

YuMing은 전통적인 스타일과 개인적인 스타일을 융합해서 강한 시각적인 효과를 만든다. 이 멋진 포도덩굴 그림에서는, 부드럽고 투명한 워시가 불투명 틸(teal)을 사용한 활기찬 붓 터치를 보조하여 균형을 이루고 있는 듯이 보인다. 덩굴 자체가 전체 그림을 연결시키고 있는 것을 알 수 있다.

Liston, Michele Usibelli 작

과슈, 23×30cm
Michele은 강한 색채과 명도를 적용하기
에 그의 작품은 어느 화랑에서나 눈에 잘
띈다. 이 그림에서도 그의 과감하고 자신에
찬 붓 터치를 볼 수 있다. 다시 보면, 따뜻
한 색상과 차가운 색상을 전체적으로 반대
편에 배치하여, 그림을 하나로 묶었다는 것
을 알 수 있다.

Grain Square Series 10, Bill Hook 작

수채화, 28×28cm
Bill은 45년 이상 건축가 및 일
러스트레이터로 활동해왔다.
그의 모든 작품에서 거장다운
소묘 실력을 확인할 수 있다.
이 그림은 대형 양곡기(grain
elevator)를 소재로 한 작품인
데, 아름다운 선, 수준 높은 경
계부 처리, 적절한 색의 선택,
단순함 등으로 인해서 크기는
작지만 강한 인상을 준다.

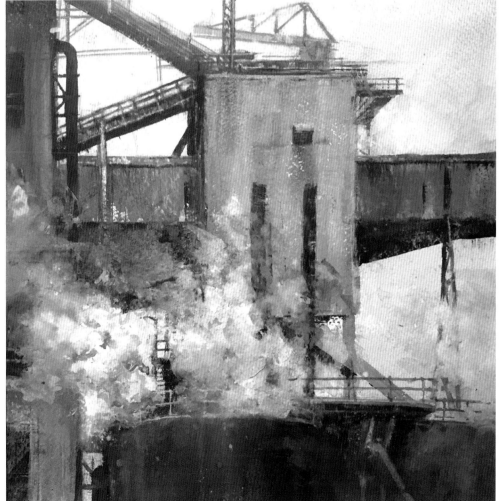

스케치북을
들고 작업실로

스케치 작업

내가 수십 년 전 젊은 시절부터 시작했던 한 가지 연습을 설명하는 것으로 이 책을 마무리하고자 한다. 절대 없어서는 안 되는 한 가지를 들라면 스케치북이다. 나에게 가장 중요한 예술적인 도구였으며, 작업에 반드시 필요한 휴대품이었다. 시간이 충분하지 않아서 작품을 완성하기 어려운 날도 많이 있다. 그러나 스케치북을 펼치고, 재미있는 순간이나 눈길을 붙잡는 몸짓을 담는 것은 그리 오래 걸리지 않는다. 스케치북은 항상 곁에 있는, 작업실의 한 부분이라 할 수 있다.

처음 미술을 시작할 때 나의 스케치북은 환상과 흥분, 그리고 젊은 작가가 꿈꾸는 것들로 가득 찬 곳이었다. 지금은 교실이고 파트타임 치료사며, 그 꿈의 일부가 기록되어 있는 곳이다. 스케치북 안에 담긴 기억은 본질적으로 사람과 여행, 그리고 살면서 인상 깊었던 순간에 대한 관찰이다.

스케치, 카푸치노

스케치, 인물

116

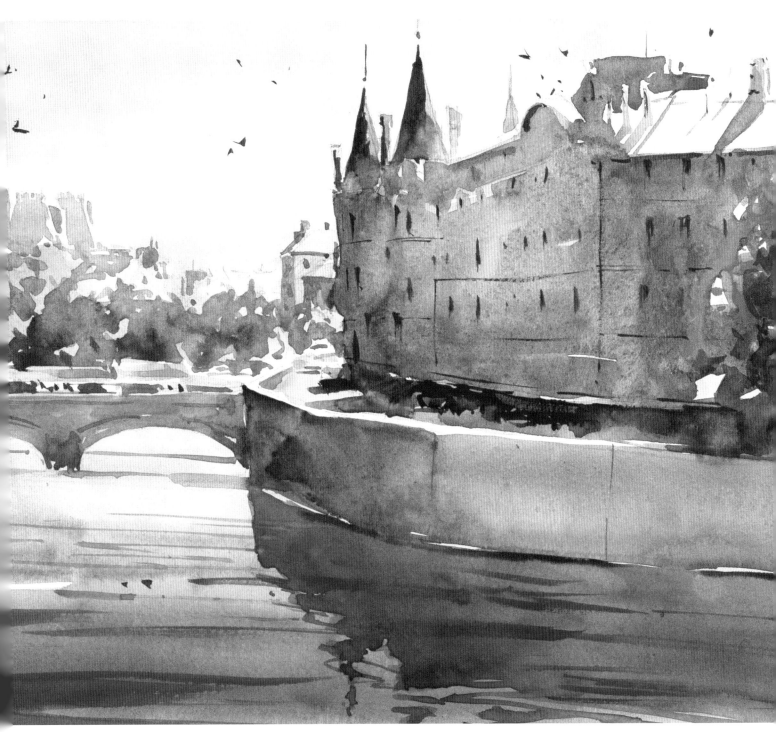

콩시에르주리(The Conciergerie), 파리

스케치북

나의 작업실에는 스케치북이 가득하다. 구성에 관한 문제를 해결하고 싶을 때나 배색(配色) 실험이 필요할 때, 혹은 그냥 시간을 보내고 싶을 때 언제든지 스케치북을 사용할 수 있다. 크기, 스타일 그리고 제조사도 다양하다. 일부 스케치북은 매우 정교하게 제작되었고 장식도 붙어 있어서 종이를 버릴까 봐 손대기 겁난다. 반면에 너무 익숙해서 금방 빈 공간을 전부 채울 수 있는 것도 있다. 야외로 나갈 때면 수준에 관계없이 누구에게나 완벽한 도구가 스케치북이다. 나도 밖으로 나갈 때 제일 먼저 챙기는 것이 스케치북이다.

시판되는 스케치북은 크기와 스타일이 다양하고 내지 매수도 여러 가지다. 선택의 폭이 넓다 보니 본인에게 가장 적합한 것을 선택하기 어렵다. 음악과 마찬가지로 각자의 취향 및 요구 조건이 다르므로, 내가 좋아하는 것이라 할지라도 다른 사람에게는 아닐 수 있다. 그러나 스케치북을 고를 때는 다음 몇 가지를 고려하는 것이 좋다.

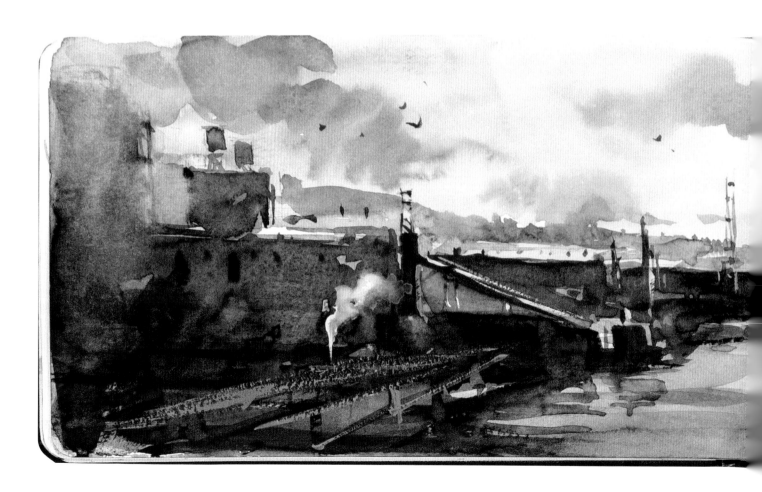

- 다양한 재료를 사용할 수 있는 스케치북을 고른다. 나는 스케치북에 대해서는 특정 종이를 고집하지 않는다. 연필, 잉크, 수채화 물감 등을 모두 사용하길 원하면, 그게 가능한 제품을 고른다.

- 내지의 매수도 고려한다. 나는 30매가 안 되는 스케치북은 피한다. 매수가 많을수록 저렴하다.

- 나는 내지가 잘 보호될 수 있도록 표지가 튼튼한 것을 선호한다. 양장본 제품은 표지에 글씨도 쓸 수 있다. 표지에 여행지나 소재를 기록해두면, 필요할 땐 언제든지 펼쳐볼 수 있다.

스케치, 하버섬(Harbor Island)에서

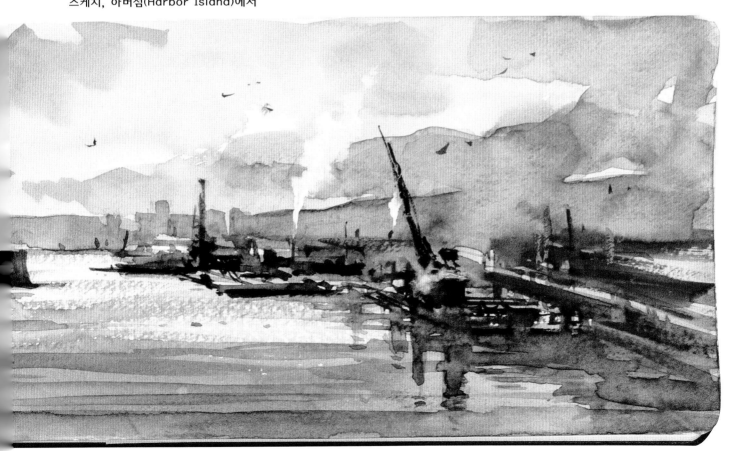

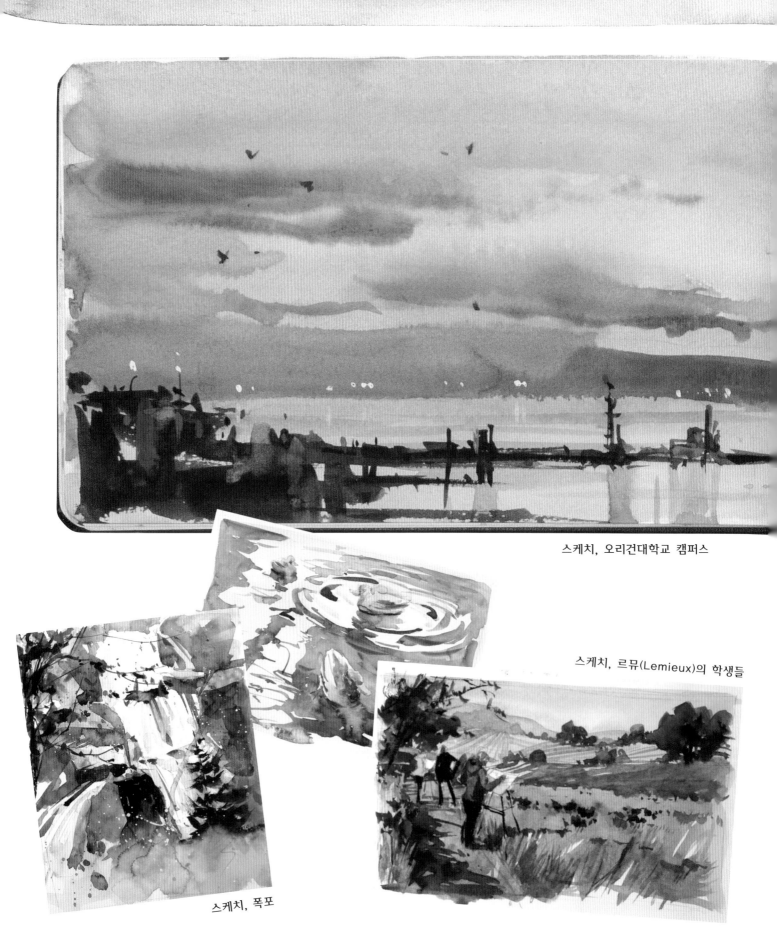

스케치, 오리건대학교 캠퍼스

스케치, 르뮤(Lemieux)의 학생들

스케치, 폭포

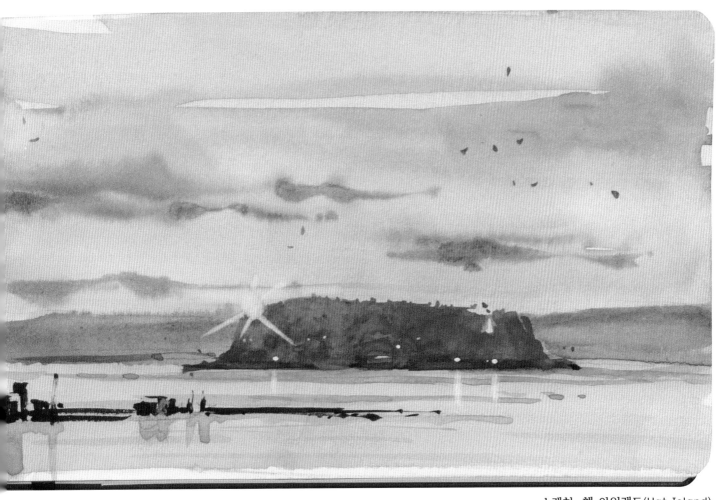

스케치, 햇 아일랜드(Hat Island)

스케치북에 그림을 그릴 때 내가 사용하는 구체적인 방법은 다음과 같다. 먼저 연
필로 명암 위주로 스케치한다. 대상의 형태와 명암을 단순화시킴으로써 채색 단
계에서 세세한 부분에 신경 쓰지 않기 위해서다. 더 이상의 정보가 필요하
면, 최종 작품의 분위기나 색상 조합에 관한 아이디어를 얻기
위해서 색깔을 관찰한다. 그다음에는 인물, 건축적인 상세
등을 표현하는데, 큰 종이에 크게 옮겨 그릴 거면 특히 신
경 써야 한다.

스케치, 개구리

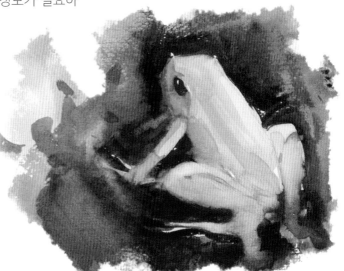

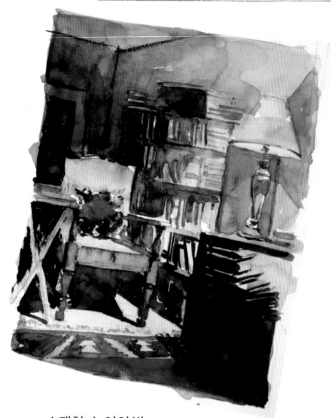

스케치, 고리버들 의자

스케치할 때는 의자, 바닥에 깐 양탄자 그리고 낡은 창문 블라인드도 재미있다고 느꼈지만, 전등이 주인공이다. 사실 그림 오른쪽에 창문이 있었고 그로 인한 그림자도 있었지만, 그림을 단순화시키기 위해서 이를 생략했다.

스케치, 누이의 방

누이의 집에 있는 방인데, 통상적인 문제가 여기에도 있다. 그것은 그려야 할 게 너무 많다는 것이다. 해결 방법은 가구 중 하나에만 초점을 맞춰 그리고, 책, 음반, 컴퓨터 등 나머지는 존재한다는 암시만 한다. 상세 표현을 줄이면, 스케치가 좋아진다.

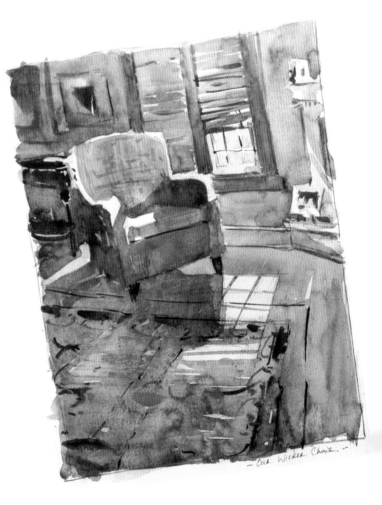

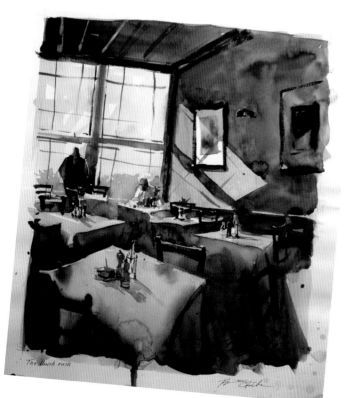

스케치, 점심 시간

이 그림은 실외에서 들어오는 햇빛이 실내조명보다 훨씬 강한 전형적인 예다. 명암이 제대로 표현되지 않으면 인물, 탁자, 의자 등 중요한 요소들이 눈에 띄지 않게 된다.

실내

나는 실내를 그리는 것을 아주 좋아한다. 친근하기도 하지만, 도전적이기도 한 소재다. 한 가지를 말하자면, 램프, 샹들리에 그리고 가까운 창문을 통해서 들어오는 햇빛 등 복수의 광원을 다루는 경우다. 이런 경우, 나는 다음 둘 중 하나를 선택할 수 있다. 첫째는 여러 방향으로 그림자를 그려 넣는 것인데, 잘 처리해도 보는 사람이 혼란스러울 수 있다. 다른 하나는 지배적인 광원을 기준으로 그림자의 방향을 정하는 것이다.

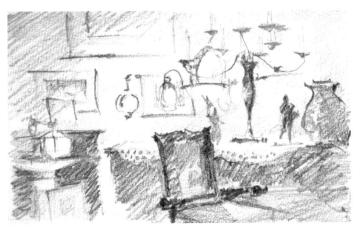

연필 스케치, 골동품 가게

골동품 가게가 좁아서 화구를 제대로 설치할 수도 없었지만, 구석에서 설치하고 스케치하는 것을 주인에게 허락받았다. 짧은 시간 안에 4B 홀더펜으로 스케치했다. 목적은 명암 단계를 파악하고, 가게 안에 진열된 일부 특이한 물건을 그려 넣는 것이었다.

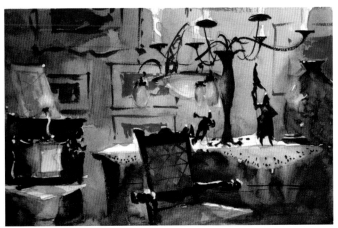

스케치, 골동품 가게

이 그림의 색채를 파악하는 데 시간이 좀 걸렸다. 이 그림에서는 사이드보드에 설치된 전등의 불빛에서 나오는 따뜻한 색의 세기를 제대로 파악하여, 작업실에 돌아온 후에도 그에 대한 충분한 정보를 가지고 있어야 한다. 아주 어두운 부분은 울트라마린 블루와 머룬(maroon)을 혼합해서 칠한 것인데, 그림에서 전반적으로 적용한 색이다.

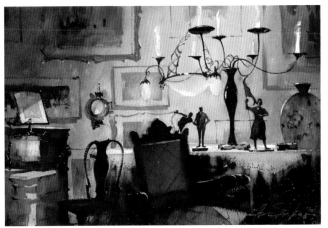

골동품 가게

작업실로 돌아온 후, 스케치 및 현장에서 찍은 사진을 참고해서 좀 더 완성도가 높은 작품을 만든다.

네그레스코(Negresco) 호텔 그리기

야외에서 스케치하고, 작업실에서 완성한 그림이다. 그리는 방법을 단계적으로 설명하면서 두 가지 내용을 설명한다. 하나는 야외에서 스케치한 것을 작업실에서 완성도를 높이는 방법이고, 다른 하나는 그림에서 흰 여백을 많이 남기면 얻게 되는 효과에 대해서다.

나는 하루 야외에서 그림을 그린 후에는 작업실로 돌아와서 그 작품을 보면서 시간을 보내는 것을 좋아한다. 이는 그림의 소재에서 멀리 떨어진 상태에서, 그림에서 잘된 부분과 잘못된 부분을 평가할 수 있는 기회가 된다. 작품과 더불어 메모, 스케치 그리고 당일 찍은 사진도 같이 사용한다.

아래 그림은 니스(Nice)에서 내가 가장 좋아하는 건물 중 하나인 네그레스코(Negresco) 호텔이다. 여백이 일부분에 국한되는 일반적인 경우와 달리 여기서는 그림의 3분의 1 정도를 완전히 흰 여백으로 남겼다. 흰 여백을 사용해서 긴장감을 조성하고, 시선을 끌고 싶었다. 도로의 끝에 자리 잡은 흰 빌딩이 이런 목적에 아주 적합하다.

이 그림은 작업실에서 다시 그린 거지만, 앞서 야외에서 작업한 그림에서 볼 수 있었던 신선함은 그대로 유지하고 싶었다. 또한 구도를 가로 포맷으로 잡으면, 건물과 도로를 더 많이 넣을 수 있으므로, 거리감을 표현하기에 더 낫다고 생각했다.

일반적인 화지 전체에 걸쳐 첫 번째 워시를 칠한다. 이때 독립적인 작은 형태는 필요에 따라 종이의 흰 여백을 그대로 남긴다. 여기서는 건물 및 작은 형태 둘 다 흰 여백으로 남겨두었다. 그러나 호텔 꼭대기의 돔은 코발트 블루인 하늘을 배경으로 두드러지게 표현하고 싶었다. 그래서 알리자린 크림슨에다 인디언 옐로우를 약간 섞어서 그 부분을 먼저 채색했다. 대형 차양은 카드뮴 레드를 사용해서, 몇 번의 붓 터치로 과감하게 그린다.

앞쪽 건물은 자유로이 채색하는데, 종이 위에서 혼색함으로써, 재미있는 3차색을 만든다. 그러고 나서 멀리 보이는 차량 형태 및 그림자 몇 개를 그려 넣는다.

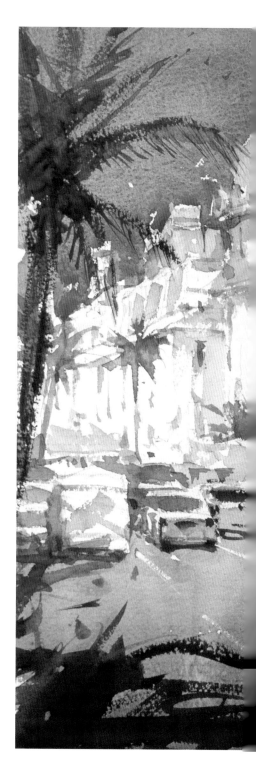

칠한 부분이 마르기 전에, 도로를 빠르게 채색함으로써, 중경과 근경을 부드럽게 연결시킨다. 이것은 건물, 차량, 나무 등을 연결시키는 데도 도움이 된다. 이제 하늘을 코발트 블루로 진하게 칠한다.

지금부터 하는 작업이 가장 중요한 부분으로 생각되는데, 바로 건물의 그림자다. 이것을 지나치게 꼼꼼하게 계산하고 그리면, 평화로운 에너지가 사라진다. 따라서 큰 몹 브러시(mob brushes)를 사용하여, 과감한 포지티브 붓 터치로, 발코니, 철제 부품, 야자수 등이 만드는 그림자를 흩뜨려 표현한다.

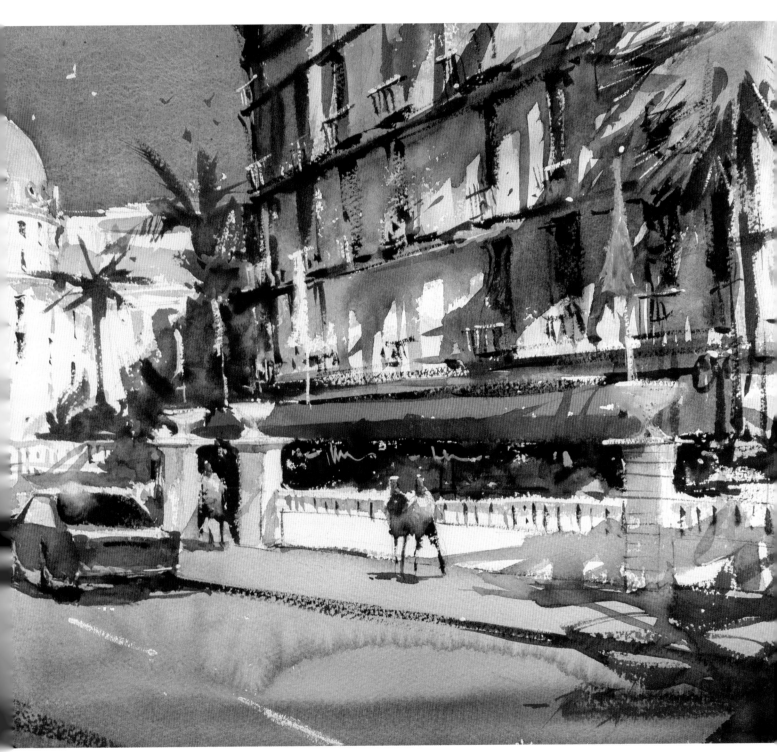

야자수, 자동차, 인물, 그리고 여타 상세한 부분을 표현하면, 그로 인해서 크기도 가늠되고, 그림에도 재미가 더해진다.

저자 소개

Ron Stocke은 1966년 캘리포니아 치코(Chico)에서 태어났으며, 1979년 태평양 북쪽 연안으로 이사했다. 론은 30년 이상 예술 활동에 종사하고 있다.

저자의 작품은 국제 전시회에서 최고상을 여럿 받았으며, National Watercolor Society, American Watercolor Society, Northwest Watercolor Society의 주요 회원이다. 또한 American Impressionist Society의 회원이고, Canadian Society of Painters in Watercolour 의 선출직 회원이기도 하다.

저자는 미술업계 및 미술재료 분야에서도 활동하고 있으며, 2000년부터 M. Graham Paint Co.의 수채화 물감을 홍보하는 업무도 맡고 있다. 이 회사 물감에는 꿀이 포함되어 있는데, 이를 사용해서 작품을 만드는 방법을 정기적으로 시연하고 있다.

감사의 말

사랑으로 후원해주신 나의 어머니 Pamela, 가장 친한 친구인 두 누이 Rhonda와 Renne, 그리고 사랑, 인내, 유머 감각으로 나를 지원한 멋진 아내 Angela에게 이 책을 바칩니다. 그리고 Ursula Marie Stocoke를 추모합니다.

역자 소개

고은희

프리랜서 번역가
서울시립대학교 사진반
The University of Illinois at Chicago, EECS, M.S.
Arthur D. Little, Korea
Chungwoo Inc. (現)

최석환

국민대학교 창의공과대학 건설시스템공학부 교수

*Zoltan Szabo*의
70가지
아름다운
수채화 기법

위대한 수채화 화가에게 직접
배우는 일생일대의 수채화 강의

Zoltan Szabo는 수채화 분야의 선구자 중 한 사람이며, 오늘날 많은 학생들이 그가 유산으로 남긴 기법을 익히고 있다. Zoltan은 이 책을 아주 재미있고 이해하기 쉽게 썼다.

- 작가들의 작품에서 마음에 드는 부분–덧칠, 닦아내기, 나이프와 백런의 이용 등–을 꾸준히 연습한다.

- 각각의 수채화 물감이 종이와 반응하는 방식, 그리고 상황에 맞는 물감 선택 방법을 익힌다.

- 각 기법의 단계별 설명을 따라하면서, 다양한 질감 및 분위기 표현법을 익힌다. 이를 토대로 풍경화에서 구름, 뾰족한 바위, 파도, 눈이 내리는 전경 등을 표현하는 방법을 배운다.

- 여러 간단한 기법을 사용해서 디자인에 재미와 창의성을 더함으로써 구성이 잘된 작품을 완성한다.

저자	Zoltan Szabo
역자	고은희
발행일	2020년 2월
판형	210*276(148쪽)
정가	18,000원
구입	도서출판 씨아이알(www.circom.co.kr)
	02-2275-8603

전국 서점에서도 구입하실 수 있습니다.

이 책을 통해서 여러 문제점을 해결할 수 있기 때문에, 크게 발전하면서 더 좋은 그림을 그릴 수 있게 된다.

워크숍에서 인기를 끌었던 기법을 중심으로 설명하면서, 수채화를 간단하고 쉽게 완성하고, 또한 그리는 것 자체를 즐길 수 있도록 책을 구성했다.

Zoltan Szabo가 65년 동안 다양하게 시도하고 연구하면서 완성한 기법이지만, 독자 여러분은 지금 바로 작품에 적용할 수 있다.

씨아이알